색연필로 쓱싹 그리는 일러스트 392

꿔니의 작고 귀여운
손그림 일러스트

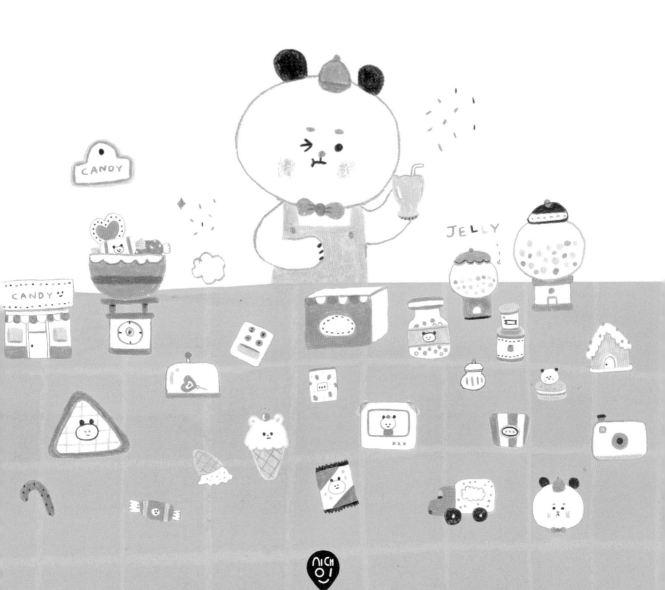

싱긋인

어렵고 딱딱한 그림이 아닌, 쉽고 즐겁게 그릴 수 있는 손그림 책을 만들고 싶었어요.

이 책은 각각의 테마에 맞는 작은 일러스트로 구성되어 있어요.
정형화되지 않고, 오히려 조금씩은 삐뚤빼뚤한 손맛이 느껴지는 손그림들을 담았답니다.
순서대로 그릴 필요 없이, 마음에 드는 테마를 골라 페이지를 펼치고 마음껏 그려 보세요.
테마별로 시계나 카메라, 메모장 등의 그림도 많이 구성하였으니, 스마트폰 배경화면이나 컴퓨터
아이콘에 자유롭게 활용해볼 수 있어요.

그림을 그리는 것에 정답은 없어요. 책과 똑같이 그리지 않아도 괜찮아요.
조금 서툴러도 여러분이 그린 그림은 그 자체로 매력이 있으니까요.

책에 담겨 있는 그림을 응용하여 내가 좋아하는 물건, 음식, 동물을 마음껏 종이에 채워보세요.
나만의 세계를 그림으로 표현할 수 있다는 것은 정말 멋진 일이거든요.

이 책이 그림을 그리는 당신에게 행복한 활력이 되기를 바랄게요.

우리 같이 재밌게 그려 보아요!

꿔니 권희선 드림

[목차]

PART 1

PART 2

PART 1

그릴 준비를 해요!

그림을 그릴 때 필요한 도구들을 알아봐요.
색연필을 사용하는 방법도 아주 쉽게 설명
해드려요. 조금만 연습해도 앞으로의 그림
이 훨씬 쉬워질 거예요!

종이

너무 매끈한 종이는 색연필이 잘 칠해지지 않아요! 손으로
만져봤을 때 살짝 오돌토돌한 질감이 나는 종이가 좋아요.
저는 100g짜리 종이를 사용했는데요. 여러 가지 종이에 직
접 그림을 그리며 나에게 잘 맞는 종이를 찾아보세요!

나에게
잘 맞는 종이를 찾아보세요!

색연필

처음 손그림을 그리기 시작할 때는 너무 많은 색이 들어있
는 색연필 세트보다는 12색, 24색을 추천해요. 마음에 드는
색이 없다면 직접 화방에 가서 색연필을 낱개로 구매해도
좋아요. 그림 그리는 데 익숙해지면 다양한 색의 색연필을
사용해보세요. 이 책에서는 종이에 잘 그려지고 발색이 잘
되는 프리즈마 유성 색연필을 사용했어요. 물론 다른 제품
도 상관없으니 편한 제품으로 사용하세요!

연필

색연필과 연필은 잘 어울리는 재료예요. 색을 올릴 때 연필
도 함께 써보세요. 부드럽게 잘 표현돼요.

연필 깎이

그림을 그릴 때는 연필깎이로 색연필을 자주 깎아주세요. 깎지 않고 쓰다 보면 선이 둔탁해져서 완성도가 떨어져 보일 수 있어요. 칼을 이용해 깎아줘도 좋아요!

물감

이 책에서는 배경 그림을 그릴 때, 아크릴 물감을 함께 사용했어요. 아크릴 물감은 물의 농도에 따라 다양하게 표현할 수 있는데요. 물을 적게 섞으면 진하게 칠할 수 있고, 물을 많이 섞으면 수채화처럼 사용할 수도 있답니다. 빠르게 굳기 때문에 빠른 시간에 작업할 수 있다는 장점도 있어요. 단, 채색 후 붓을 바로 물에 담가 붓이 망가지지 않게 해주세요. 만약 아크릴 물감이 없다면 수채화 물감을 써도 괜찮아요.

색연필 사용하기

처음부터 너무 많은 색을 사용하면 자칫 그림이 지저분해 질 수 있어요. 생각한 대로 그림이 잘 나오지 않으면 그림 에 대한 흥미를 금방 잃을 수 있기 때문에, 이 책에서는 한 정된 색으로 그릴 거예요. 각 테마별로 최소 3가지 색상부 터 최대 6가지 색상밖에 쓰지 않았기 때문에 쉽게 따라 그 리기 좋을 거예요. 꼭 책과 똑같은 색상이 아니어도 좋으니 비슷한 색이나 각자 마음에 드는 색으로 자유롭게 그려보 세요!

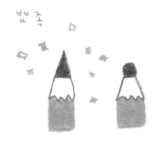

뾰족한 심
외곽선을 표현하기에 좋아요!

둥근 심
두꺼운 외곽선이나 면을 칠할 때 좋아요!

1. 뾰족한 선

2. 뭉뚝한 선

3. 연필을 눕힌 선

심의 굵기
심의 굵기에 따라 느낌이 조금씩 달라져요. 그림에 어울리도록 적절하게 사용해보세요!

힘의 조절

살살 칠하기　　　　조금 힘주어 칠하기　　　　꾹꾹 눌러 칠하기

힘 조절에 따라서도 그림의 느낌이 달라져요. 적절하게 조절해보세요!

명암을 표현하는 방법

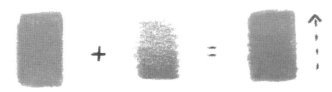

❶색을 칠한 후, 그 위에 어두운색을 살살 덧칠해주세요.

❷옅게 칠한 후, 진하게 살살 덧칠해주세요.

PART
2

 다양하게
그려요

귀여운 동물과 사물을 15가지 테마로 만나보
세요. 작고 깜찍한 손그림이 한가득! 그리는
방법도 아주 쉬워요. 하나씩 따라 그리다 보면
옹기종기 모인 그림들이 하나의 작품이 될
거예요.

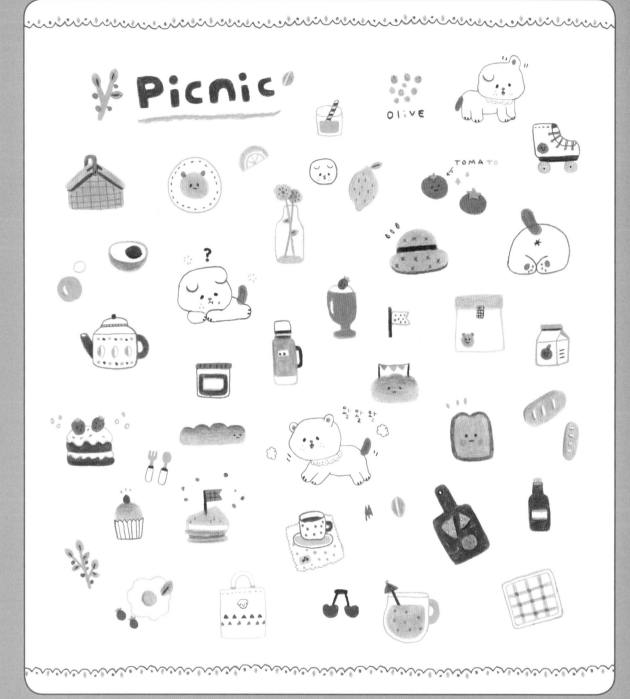

날씨 좋은 날, 도시락 싸들고 피크닉을 가요.
맛있는 간식에 강아지도 신나서 꼬리를 흔들어요.

폭신폭신 빵

❶ 모서리가 둥글고 윗면이
올록볼록한 네모를 그려요.

❷ 연한 갈색으로
꼼꼼하게 칠해요.

❸ 진한 갈색으로 윗부분에
명암을 넣어요.

❹ 표정을 넣으면
폭신폭신 빵 완성!

체크무늬 손수건

❶ 모서리가 둥근 네모를
그려요.

❷ 네모 안에 조금 더 작은
네모를 겹쳐 그려요.

❸ 가로세로로 굵은 선을
그려 체크무늬를 넣어요.

❹ 체크가 겹치는 부분을
진한 색으로 칠하면
체크무늬 손수건 완성!

체리

❶ 둥근 하트 두 개를
나란히 그려요.

❷ 빨간색으로
꼼꼼하게 칠해요.

❸ 꼭지를 그려서 하트
두 개를 이으면 체리 완성!

레몬

❶ 양쪽 끝이 튀어나온
타원형을 그려요.

❷ 노란색으로 꼼꼼하게
칠해요.

❸ 진한 색으로 무늬를 넣고,
초록색 잎사귀를 그리면 레몬 완성!

🍰 딸기 케이크 ···

① 딸기 두 개를
나란히 그려요.

② 딸기 뒤에 둥글게 선을 그리고
물결무늬로 마무리한 다음,
크림에 장식을 해요.

③ 크림 아래에 빵을
그리고 칠해요.

④ 빵 아래에 크림과 빵을
한 번 더 그려요.

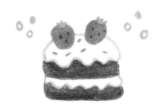

⑤ 진한 색으로 위쪽 빵의 크림과 맞닿은 부분과
아래쪽 빵의 밑부분에 명암을 넣으면
딸기 케이크 완성!

🥪 샌드위치 ···

① 세모 모양의 빵을 그리고,
꼼꼼하게 칠해요.

② 납작한 네모로 빵에 입체감을 주고
진한 색으로 톡톡 찍어요.

③ 초록색으로 상추를,
빨간색으로 토마토를 칠해요.

④ 맨 아래에 빵을 칠하고
진한 색으로 명암을 넣어요.

⑤ 깃발을 그려 장식하면
샌드위치 완성!

 딸기 주스 ···

① 빨간색으로 작은 동그라미를, 초록색으로 잎을 그리고 칠해요.

② 검은색으로 씨를 콕콕 찍어서 딸기를 만들어요.

③ 딸기 양옆으로 둥글게 선을 그려요.

④ 유리컵을 그리고 반짝이는 부분을 표현해요.

⑤ 반짝이는 부분을 제외하고 컵을 꼼꼼하게 칠해요.

⑥ 컵 아래에 받침을 칠하면 딸기 주스 완성!

 보온병 ···

① 세로로 길쭉한 네모를 그려요.

② 위에 작은 네모를 그리고 다른 색으로 두껍게 칠해 강조해요.

③ 가운데에 상표를 만들고 아래쪽에는 선을 그려요.

④ 상표를 가리지 않도록 꼼꼼하게 칠해요.

⑤ 뚜껑과 손잡이를 그리면 보온병 완성!

 종이봉투 ···

① 가로로 납작한 네모를 그려요.

② 그 아래에 큰 네모를 이어 그려요.

③ 가운데에 테이프를 그려요.

④ 1번에서 그린 네모를 진하게 칠해요.

⑤ 곰돌이를 그리면 종이봉투 완성!

 ## 체리 손수건

❶물결 모양으로
네모를 그려요.

❷한쪽 귀퉁이에
작은 체리를 그려요.

❸체리 바깥쪽에 노란색으로
네모를 칠해 상표를 만들어요.

❹작은 물방울무늬를
넣으면 체리 손수건 완성!

강아지

❶한쪽 귀가 쫑긋하게
올라온 강아지 얼굴을 그려요.

❷얼굴 안쪽으로
접힌 귀를 그려요.

❸귀여운 표정을
넣어요.

❹목에 레이스를
달아주세요.

❺얼굴에 이어 뒷다리를
그려요. 발톱도 그려주세요.

❻앞다리와 발톱을 그려요.

❼꼬리와 귀를 칠하면
강아지 완성!

커피잔

❶납작한 타원형을
그려요.

❷타원형에 이어
네모난 컵을 그려요.

❸커피를 채운 뒤,
손잡이를 그려요.

❹컵에 물방울무늬를
넣어요.

❺컵받침을 그리고
칠하면 커피잔 완성!

🍾 음료수 병 ·

❶병 모양을
그려요.

❷병의 가운데에
작은 네모를 그려요.

❸네모를 제외한 나머지
부분을 꼼꼼하게 칠해요.

❹병 윗부분과
뚜껑을 칠해요.

❺네모를 꾸며 상표를
만들면 음료수 병 완성!

🍞 식빵 ·

❶위에 언덕 두 개가 있는
네모를 그려요.

❷네모를 꼼꼼하게 칠해요.

❸테두리를 더 진한 색으로
칠해요.

❹표정을 넣으면
식빵 완성!

🏠 소풍 가방 ·

❶지붕 모양으로 뚜껑을
그리고 꼼꼼하게 칠해요.

❷손잡이를 만들어요.

❸진한 색으로 뚜껑의 가운데와
아래쪽을 두껍게 칠해요.

❹뚜껑 아래로 네모를 이어서
그린 후 칠해요.

❺진한 색으로 체크무늬를
그리면 소풍 가방 완성!

21

 간식 도마 ·

❶ 크기가 다른 세모 두 개를 그려요.

❷ 세모 안에 작은 동그라미를 그리고 칠해 치즈를 만들어요.

❸ 동그라미를 그려 칠하고 무늬를 넣어 햄을 만들어요.

❹ 치즈와 햄을 감싸며 도마를 그려요.

❺ 도마를 꼼꼼하게 칠하고 치즈와 햄에 그림자를 넣으면 간식 도마 완성!

강아지 엉덩이 ·

❶ 아래가 뚫린 반원을 그려요.

❷ 반원의 끝을 안으로 말아 오므린 다리를 그려요.

❸ 가운데에 똥꼬를 그려요.

❹ 꼬리와 발바닥을 그리고 칠하면 강아지 엉덩이 완성!

꽃병 ·

❶ 병 모양을 그려요.

❷ 좋아하는 모양의 꽃을 그려요.

❸ 꽃에 이어 줄기와 잎을 그려요.

❹ 병의 바닥을 그리면 꽃병 완성!

 자다 깬 강아지 ···

① 양쪽 귀가 아래로 처진
강아지의 얼굴 형태를 그려요.

② 표정을 넣어주세요.

③ 얼굴 아래에
한쪽 다리와 발톱을 그려요.

④ 반대쪽 다리와 엎드린 모양의
뒷다리를 그린 다음, 발톱도 그려주세요.

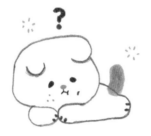

⑤ 꼬리와 볼을 칠하면
자다 깬 강아지 완성!

 신난 강아지 ···

① 강아지의 한쪽 귀와
얼굴 형태를 그려요.

② 반대쪽 귀를 그려요.

③ 표정을 넣어주세요.

④ 앞쪽으로 뻗은
앞다리와 발톱을 그려요.

⑤ 얼굴과 앞다리에 연결해 몸통을
그리고 뒷다리와 발톱을 그려요.

⑥ 목에 스카프를
그리고 꾸며요.

⑦ 귀와 꼬리를 칠하면
신난 강아지 완성!

 ## 모자

❶ 모자의 테두리를 그려요.

❷ 가운데에 가로로
두꺼운 끈을 그려요.

❸ 빈 공간을 꼼꼼하게
칠해요.

❹ 패턴을 그리고
명암을 넣으면 모자 완성!

롤러스케이트

❶ 신발 모양을
그려요.

❷ 움푹 들어간 부분에 점과
선으로 신발 끈을 그려요.

❸ 신발의
위아래를 꾸며요.

❹ 신발 바닥을 그리고
바퀴를 그려서 칠해요.

❺ 빈 공간에 얼굴을 그려
꾸미면 롤러스케이트 완성!

나뭇잎

❶ 연두색으로 위아래가 뾰족한
타원형을 그리고 칠해요.

❷ 파란색으로 아랫부분에
명암을 넣어요.

❸ 가운데에 선을 그려 잎맥을
표현하면 나뭇잎 완성!

· 주황색이나 빨간색을 사용하면
단풍잎을 표현할 수 있어요.

 ## 귀여운 빵 접시 ···

❶동그란 모양의
접시를 그려요.

❷가운데에 얼굴 모양의
빵을 그려주세요.

❸점선으로 접시의 테두리를
꾸미면 귀여운 빵 접시 완성!

 ## 나뭇가지 ···

❶알파벳 소문자 y 모양을
두껍게 그려요.

❷나뭇잎을 그려요.

❸동글동글 열매를 그리면
나뭇가지 완성!

달걀프라이 ···

울퉁불퉁한 모양을 그리고
가운데를 노란색으로 동그랗게 칠하면 달걀프라이 완성!

· 달걀프라이에 잎이나 토마토를 그리면 그림이 더욱 풍성해져요.

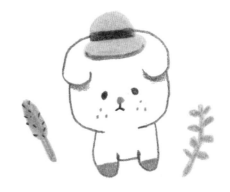

 레몬주스 ·

❶ 납작한 모양으로
컵의 입구를 그려요.

❷ 입구에 이어 둥근 컵의
몸통을 그려요.

❸ 손잡이를 그리고 칠해요.

❹ 주스를 칠해요.
주스에 점을 찍으면 알맹이가
있는 주스를 만들 수 있어요.

❺ 우산 빨대와 레몬 조각으로
컵을 꾸미면 레몬주스 완성!

 주전자 ·

❶ 모서리가
둥근 네모를 그려요.

❷ 그릇을 엎어놓은 모양으로
주전자의 입구를 그려요.

❸ 뚜껑을 만들어요.

❹ 주전자 입과 손잡이를
그리고 칠해요.

❺ 패턴을 넣어 꾸미면
주전자 완성!

 바게트 ·····································

① 큰 타원형 안에
작은 타원형을 그려
바게트의 칼집을 표현해요.

② 칼집을 제외하고 나머지를
꼼꼼하게 칠해요.

③ 진한 색으로 명암을
넣으면 바게트 완성!

 아보카도 ·····································

① 납작한 타원형을
그려요.

② 타원형의 아래를
둥글게 그리고 칠해요.

③ 타원형 안쪽 구석에 갈색의 씨를
그리면 아보카도 완성!

 에코백 ·····································

① 네모를 그려요.

② 네모 위에 손잡이를 그리고
명암을 넣어요.

③ 강아지를 그리고 패턴을
넣으면 에코백 완성!

Tip 여러 가지 모양의 선으로 꾸며보세요.

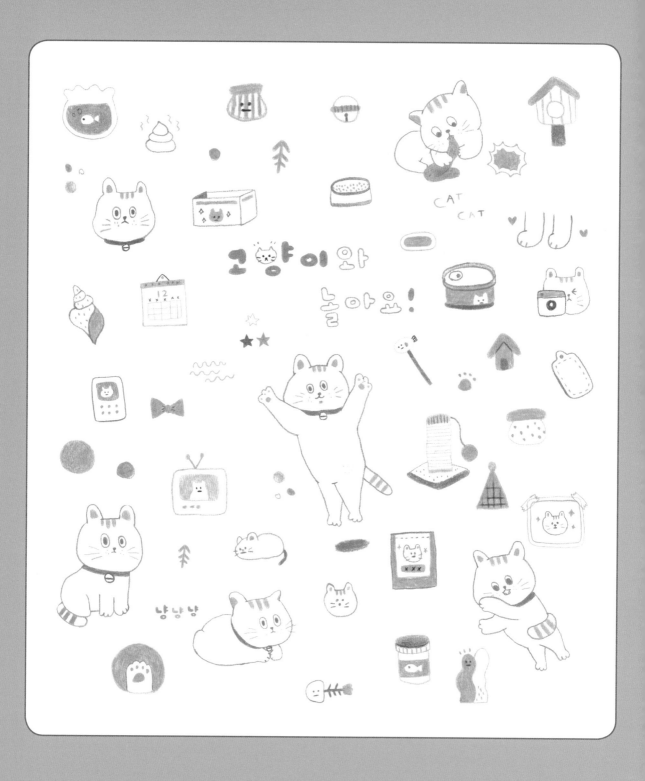

나만 없어 고양이....
귀여운 고양이 일러스트로 우리도 집사가 되어 보아요!

 ## 고양이 얼굴

① 고양이의 얼굴 형태를
그려요.

② 똥그랗게 뜬 눈과
코, 입을 그려요.

③ 머리에 무늬를 그려요.

④ 귀를 그려 칠하고,
볼과 수염을 그려요.

⑤ 목에 방울 목걸이를
달아주면 고양이 얼굴 완성!

밥그릇

① 굵은 테두리의 납작한
타원형을 그려요.

② 원에 이어
네모를 그려요.

③ 아래를 두껍게
칠해 장식해요.

④ 원 안에 점을 찍어 사료를
넣어주면 밥그릇 완성!

젤리 발바닥

① 동그라미를 그려요.

② 고양이 발을 그려요.

③ 고양이 발바닥을
생각하며 그림을 그리고 칠해요.

④ 동그란 배경을 칠하면
젤리 발바닥 완성!

🥫 고양이 캔 ···

① 납작한 타원형의 띠를
그리고 칠해요.

② 띠 아래에 네모를 그리고,
구석에 조그만 고양이를 그려요.

③ 고양이를 제외한 네모를
꼼꼼하게 칠해요.

④ 진한 색으로
아래를 칠해요.

⑤ 뚜껑에 고리를 그리고,
옆면에 고양이 표정을 넣으면
고양이 캔 완성!

🌲 캣잎 ··· ## 🐚 반짝이 ···

① 세로로 두꺼운 선을
그려요.

② 화살표 모양으로 잎사귀를
그리면 캣잎 완성!

① 밖으로 뾰족뾰족한
형태를 그려요.

② 안쪽에 더 작게 그린 후
칠하면 반짝이 완성!

🐚 소라 장난감 ···

① 약간 비스듬한
똥 모양을 그려요.

② 아랫부분을 곡선으로 이어
소라 모양을 만들어요.

③ 소라의 입구 부분을
칠해요.

④ 점을 찍어 무늬를 넣으면
소라 장난감 완성!

 앉아있는 고양이 ·······························

❶ 고양이의 얼굴 형태를
그려요.

❷ 똥그랗게 뜬 눈과
코, 입을 그려요.

❸ 머리에 무늬를 그리고
점을 찍어 볼을 표현해요.

❹ 귀를 그려 칠하고,
수염을 그려요.

❺ 얼굴에 앞다리를
이어 그려요.

❻ 등과 뒷발, 배를
통통하게 이어 그려요.

❼ 꼬리를 그리고
무늬를 넣어요.

❽ 목에 방울 목걸이를 그리면
앉아있는 고양이 완성!

 박스 ·······························

❶ 가로로 긴 네모를 그려요.

❷ 모서리에 선을 그려
입체적으로 만들어요.

❸ 왼쪽에 그림자를 칠해요.

❹ 굵은 선을 그려 장식해요.

❺ 고양이를 그려 꾸미면
박스 완성!

 생선 뼈 ··

 ① 반원을 그리고 표정을 넣어 머리를 그려요.

 ② 머리에 이어 앙상한 가시를 그려요.

 ③ 가시 끝에 꼬리를 붙이면 생선 뼈 완성!

 고깔모자 ··

① 세로로 길쭉한 세모를 그려요.

② 세모 꼭대기에 동그라미를 그려 칠해요.

③ 체크무늬로 선을 그려 장식하면 고깔모자 완성!

 사진 ··

 ① 모서리가 둥근 네모 두 개를 겹쳐서 그려요.

 ② 고양이의 얼굴과 눈, 코, 입을 그려요.

 ③ 귀, 무늬, 수염을 그려요.

 ④ 반짝반짝하게 꾸며요.

 ⑤ 끝이 지그재그인 네모로 테이프를 표현하면 사진 완성!

 쥐돌이 ·

❶한쪽 귀가 쫑긋 올라온,
볼록한 얼굴 형태를 그려요.

❷얼굴에 이어
몸을 둥글게 그려요.

❸반대쪽 귀와 눈, 입,
수염을 그려요.

❹귀와 코를 칠해요.

❺긴 꼬리를 그리면
쥐돌이 완성!

 스크래쳐 ·

❶기둥을 그리고
아래를 두껍게 칠해요.

❷네모로 받침을 그리고
입체감을 주세요.

❸기둥의 윗부분을
꾸며요.

❹기둥에는 가로 선,
받침에는 점을 찍어요.

❺맨 위에 공을
달면 스크래쳐 완성!

 텔레비전 ·

❶모서리가 둥근 네모를
그려요.

❷네모 안에 작은 네모를
그리고 고양이를 그려요.

❸고양이를 제외한 작은
네모를 꼼꼼하게 칠해요.

❹안테나와 버튼을 그리면
텔레비전 완성!

 생선맛 간식 ·

❶ 납작한 타원형을
그리고 칠해요.

❷ 진한 색으로
명암을 넣어요.

❸ 아래를 이어 뚜껑을
만들어요.

❹ 뚜껑에 기둥을 이어
통을 만들어요.

❺ 통에 생선을 그려요.

❻ 생선의 위아래를 칠해
라벨을 만들면 생선맛 간식 완성!

 사료 ·

❶ 네모를 그려요.

❷ 네모의 윗선에
맞춰 작은 네모를
겹쳐서 그려요.

❸ 고양이 얼굴을
그려요.

❹ 위에 점선을 그리고
바깥쪽 네모를
꼼꼼하게 칠해요.

❺ 고양이 주변에
반짝이를 그리고,
제품명을 적으면
사료 완성!

 주머니 장난감 ·

❶ 납작한 타원형을
그리고 꼼꼼하게 칠해요.

❷ 타원형 아래를
둥글게 이어요.

❸ 점을 찍어 패턴을 넣으면
주머니 장난감 완성!

📷 찰칵 고양이

❶ 작은 네모를 그려요.

❷ 상단과 렌즈를 그려 카메라처럼 꾸며요.

❸ 카메라 뒤쪽으로 고양이의 얼굴 형태를 그려요.

❹ 무늬와 표정을 넣어요.

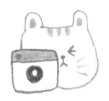

❺ 귀와 수염을 그리면 찰칵 고양이 완성!

🎀 리본

❶ 작은 동그라미를 그리고 칠해요.

❷ 동그라미 양쪽에 세모를 그리고 칠해요.

❸ 세모에 주름을 표현하면 리본 완성!

🏠 집

❶ 지붕 모양을 그리고 꼼꼼하게 칠해요.

❷ 지붕 아래를 네모나게 이어요.

❸ 동그라미를 그려요.

❹ 아래에 기둥을 그리고 칠해요.

❺ 세로로 무늬를 그리면 집 완성!

 ## 식빵 굽는 고양이 .

① 고양이의 얼굴
형태를 그려요.

② 표정을 넣어요. 눈, 코, 입을 살짝
오른쪽에 그려 옆모습을 표현해요.

③ 볼과 수염을
그려요.

④ 무늬와 귀를 칠해요.

⑤ 얼굴에 이어
통통한 몸과 다리를 그려요.

⑥ 반대쪽 다리도 그려요.

⑦ 목걸이를 그리고 방울을
달아주면 식빵 굽는 고양이 완성!

 ## 장난치는 고양이 .

① 고양이의 얼굴 형태를
그려요.

② 눈, 코, 입과 볼을 그려요. 표정은
아래를 향하고 송곳니도 그려요.

③ 무늬와 귀를 칠하고,
수염을 그려요.

④ 앞발을 둥글고 짧게
그려요.

⑤ 천을 물고 있는 것처럼
입에 천을 길게 그리고 칠해요.

⑥ 천에 명암과 무늬를
넣어주세요.

⑦ 둥근 몸과 뒷발을 그리면
장난치는 고양이 완성!

어항 ···

❶ 물결 모양을 그리고 그대로 이어서 동그라미를 그려요.

❷ 동그라미 안에 작은 물고기를 그려요.

❸ 물고기를 둘러싸며 물이 될 공간을 그려요.

❹ 물을 칠하고 공기방울을 그리면 어항 완성!

점프하는 고양이 ···

❶ 귀가 쫑긋한 얼굴 형태를 그려요.

❷ 눈, 코, 입을 그려요. 턱에 살짝 명암도 넣어주세요.

❸ 무늬를 칠하고 볼을 그려요.

❹ 귀를 칠하고 수염을 그려요.

❺ 얼굴 옆으로 번쩍 들어 올린 앞발을 그려요.

❻ 그대로 이어서 길쭉한 몸과 뒷발을 그려요.

❼ 꼬리를 그리고 꼬리의 무늬와 발바닥을 칠해요.

❽ 목에 방울 목걸이를 그리고 바닥에 그림자를 칠하면 점프하는 고양이 완성!

37

 잠든 고양이 ·

❶ 비스듬하게 고양이의
얼굴 형태를 그려요.

❷ 자고 있는 표정을 넣어요. 살짝
튀어나온 송곳니가 포인트예요.

❸ 무늬를 칠하고
볼을 그려요.

❹ 귀를 칠하고
수염을 그려요.

❺ 목에 방울 목걸이를 그리면
쿨쿨 잠든 고양이 완성!

통통한 발 ·

❶ 통통하고 둥글게 알파벳
J 모양으로 선을 그려요.

❷ 옆에 한 개를 더 그리고,
빈 곳에 세로 선을 그려요.

❸ 발톱을 그리면
통통한 발 완성!

똥 ·

❶ 작고 납작한 물방울
모양을 그려요.

❷ 아래로 한 겹씩
이어 그려요.

❸ 점을 콕콕 찍고,
김을 표현하면 똥 완성!

숨어있는 고양이

❶ 고양이 집의 형태를
그려요.

❷ 아랫부분에 둥글게
선을 그려 입구를 만들어요.

❸ 입구 안에 눈을 그리고
바깥쪽의 귀를 칠해요.

❹ 눈을 제외하고
입구를 꼼꼼하게 칠해요.

❺ 입구 바깥쪽에 패턴을 넣으면
숨어있는 고양이 완성!

생선 장난감

❶ 납작한 타원형을
그려요.

❷ 표정을 넣고
지느러미를 그려요.

❸ 꼬리를 그리면
생선 장난감 완성!

라디오

❶ 가로로 긴 네모를 그리고
윗부분을 두껍게 칠해요.

❷ 선과 크고 작은 동그라미로
안테나와 버튼, 스피커를
그리면 라디오 완성!

잘 그리고
있냥?

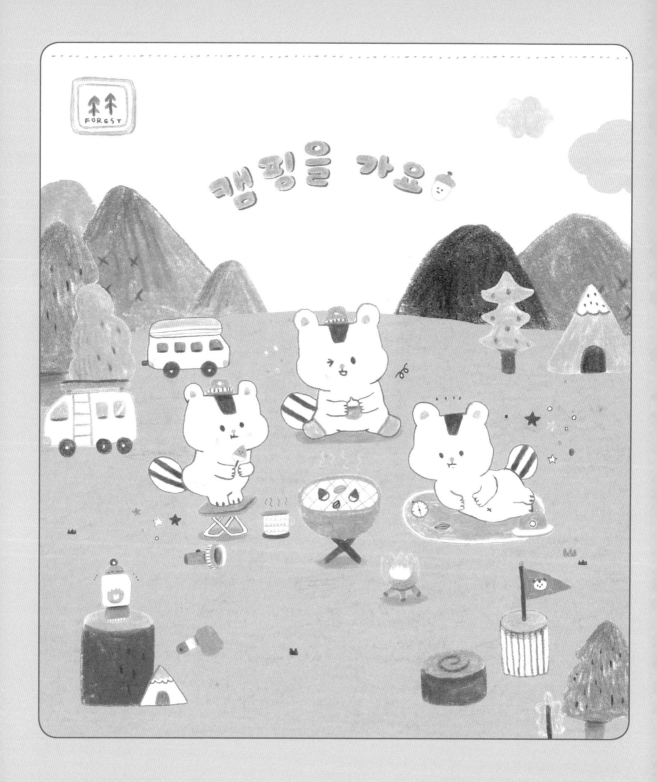

캠핑을 가요

다람쥐 가족이 숲속으로 캠핑을 가요.
모닥불도 피우고 밤도 구워먹으며 힐링의 시간을 가졌답니다.

 카메라 ·

❶가로로 긴 네모를 그리고
그 안에 동그라미를 그려요.

❷동그라미를 제외한 나머지
부분을 꼼꼼하게 칠해요.

❸네모의 윗부분을
다른 색으로 두껍게 칠해요.

❹동그라미의 테두리를
그리고, 렌즈를 꾸며요.

❺셔터와 플래시를 그리면
카메라 완성!

모닥불 ·

❶위가 뾰족뾰족한
동그라미를 그려요.

❷가운데를 비워두고
꼼꼼하게 칠해요.

❸아래쪽을 진한 색으로
덧칠해 명암을 넣어요.

❹작은 원기둥을 여러 개 그려
장작을 만들면 모닥불 완성!

나무 밑동 1 ·

❶타원형을
그리고 칠해요.

❷타원형에 이어
둥근 네모를 그리고 칠해요.

❸타원형 안에 회오리를
그리면 나무 밑동 1 완성!

 나무 밑동 2

❶타원형을
그리고 칠해요.

❷타원형에 이어
네모를 길게 그려요.

❸세로로 무늬를 그리고 윗부분에
명암을 넣으면 나무 밑동 2 완성!

 나침반

❶동그라미를
그려요.

❷바깥쪽으로 조금 더 큰
동그라미를 그리고 칠해요.

❸동그라미 안에는
길고 짧은 선을 그리고
동그라미 바깥에는 버튼을 그려요.

❹가운데에 점을 찍어
중심을 표현해요.

❺두 가지 색으로 바늘을
그리면 나침반 완성!

 표지판

❶모서리가 둥근 네모를
그려요.

❷네모의 테두리를 칠하고,
그 안에 작은 네모를 겹쳐 그려요.

❸나무를 그려요.

❹나무 아래에 글씨를
쓰면 표지판 완성!

 텐트 ··

❶ 비스듬한 네모를
그려요.

❷ 한글 자음 ㅅ 모양으로
텐트의 라인을 그려요.

❸ 안쪽을 꼼꼼하게 칠하고,
아랫부분에는 진한 색으로
명암을 넣어요.

❹ 네모에 패턴을 넣으면
텐트 완성!

 인디언 텐트 1 ··

❶ 위로 길쭉한 삼각형을
그려요.

❷ 둥글게 문을 만들어요.

❸ 맨 위의 꼭짓점에 물결무늬의
라인을 그리고 그 아래쪽을
꼼꼼하게 칠해요.

❹ 문을 칠해요.

❺ 꼭짓점에 무늬를 그려 패턴을
넣으면 인디언 텐트 1 완성!

 인디언 텐트 2 ··

❶ 위로 길쭉한 삼각형을
그려요.

❷ 맨 위의 꼭짓점에
물결무늬를 그려 장식해요.

❸ 아래에 문을 만들면
인디언 텐트 2 완성!

 모자 ..

❶ 가로로 납작한 네모 안에
동그라미를 그려요.

❷ 동그라미를 제외한 나머지
부분을 꼼꼼하게 칠해요.

❸ 동그라미 안에
작은 동그라미를 그려요.

❹ 접시 모양으로 납작하게
챙을 그려요.

❺ 챙의 아래쪽을 두껍게
칠해 입체감을 주면 모자 완성!

 다람쥐 얼굴 ..

❶ 쫑긋한 귀를 그려요.

❷ 귀에 이어 볼을
통통하게 그려요.

❸ 눈, 코, 입을 그려요.

❹ 머리에 끝이 뭉뚝한 삼각형을
그려 무늬를 만들어요.

❺ 귀와 볼을 칠하면
다람쥐 얼굴 완성!

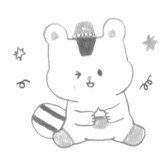

 캠핑카 1 ·

❶ 차의 앞부분을 그려요.

❷ 뒤쪽을 길게 이어
네모를 그려요.

❸ 바퀴를 그리고 칠해요.
이때 바퀴는 세 개만 그려요.

❹ 차의 지붕에 작은 네모로 받침대를 그리고
그 위를 두껍게 칠해 화물대를 만들어요.

❺ 창문을 그리고 예쁘게
칠해 꾸며요.

❻ 사다리를 그리면
캠핑카 1 완성!

 캠핑카 2 ·

❶ 가로로 납작한 네모를
그려요.

❷ 아래로 큰 네모를 이어 그려요.
이때 한쪽을 튀어나오게 그리는 것이
포인트예요.

❸ 바퀴를 그리고
칠해요.

❹ 창문과 앞뒤 방향등을
그리고 칠해요.

❺ 배기관을 그리고 위쪽에 패턴을
넣어 꾸미면 캠핑카 2 완성!

45

깃발

❶ 오른쪽으로
길쭉한 세모를 그려요.

❷ 다람쥐 얼굴을
그려 넣어요.

❸ 얼굴을 제외한 나머지
부분을 꼼꼼하게 칠해요.

❹ 세모의 왼쪽에 막대기를
그리고 칠해요.

❺ 막대기 위에 동그라미를
그리면 깃발 완성!

위치표시

❶ 아래가 뾰족한 물방울
모양을 그려요.

❷ 눈, 코, 입을 그리고,
귀와 무늬를 칠해요.

❸ 물방울 뒤쪽으로 넓은
바닥을 그리고 칠해요.

❹ 바닥에 체크무늬를
그리고 입체감을 주면
위치표시 완성!

다람쥐 간식

❶ 럭비공 모양을
그리고 꼼꼼하게 칠해요.

❷ 세로로 선을 그려 무늬를 넣으면
다람쥐 간식 완성!

Tip 다양한 색으로 칠해보세요.

❶ 세로로 길쭉한
타원형을 그려요.

❷ 한 쪽을 두껍게 칠해
입체감을 만들어요.

❸ 타원형의 위아래에 선을
이어 네모를 그려요.

❹ 가로로 긴 네모를 그려
손잡이를 만들고 꼼꼼하게 칠해요.

❺ 그림자와 버튼,
패턴을 넣어요.

❻ 동그라미 안에 빛을
표현하면 손전등 완성!

❶ 가로로 납작한 타원형을
그리고 테두리를 두껍게 칠해요.

❷ 아래로 둥근 반원을
그리고 꼼꼼하게 칠해요.

❸ 타원형 안에
체크무늬를 그려요.

❹ 다람쥐 간식이나
밤을 그려요.

❺ 짧은 막대를 X자로
교차해 다리를 그려요.

❻ 모락모락 피어나는 연기를
그리면 불판 완성!

❶ 비스듬한 네모를 그리고
칠해 방석을 만들어요.

❷ 네모 아래에 진한 색으로
입체감을 만들어요.

❸ 기울어진 네모를 그려
다리를 만들어요.

❹ 반대쪽 다리까지
그리면 간이의자 완성!

 ## 캠핑 랜턴 ··

❶ 네모를 그려요.

❷ 네모 안에 불을
그려 램프를 만들어요.

❸ 램프 아래에 작은 네모와
선을 그려요.

❹ 작은 네모를 꼼꼼하게 칠한
다음, 위쪽에는 명암을 넣고
아래쪽에는 패턴을 넣어요.

❺ 램프 위에
반원을 그리고 칠해요.

❻ 고리와 점선을 그려 꾸미면
캠핑 랜턴 완성!

 ## 머그컵 1 ··

❶ 가로로 두껍게 칠하고,
아래에 살짝 명암을 넣어요.

❷ 네모를 그려
컵 모양으로 이어주세요.

❸ 손잡이를
그리고 칠해요.

❹ 컵에 꼬불꼬불한 패턴을
넣어요.

❺ 컵 위로 모락모락 피어나는 김과
컵받침을 그리면 머그컵 1 완성!

❶가로로 납작한 타원형을
그리고 테두리를 두껍게 칠해요.

❷아래로 네모를 그려
컵 모양으로 이어주세요.

❸손잡이를 그리고
칠해요.

❹컵의 한가운데에
얼굴을 그려요.

❺컵 안에 음료수를 칠하면
머그컵 2 완성!

화살

❶길쭉한 막대기를
비스듬하게 그려요.

❷작은 세모로 앞을
뾰족하게 그리고 칠해요.

❸반대쪽에 올록볼록한
깃을 그리면 화살 완성!

라디오

❶가로로 납작한
네모를 그려요.

❷오른쪽에 막대 모양으로
주파수를 그려요.

❸왼쪽 위에
버튼을 그려요.

❹작은 점을 그려 꾸미면
라디오 완성!

 ## 서 있는 다람쥐

❶ 얼굴 형태를
그려요.

❷ 눈, 코, 입을 오른쪽으로
살짝 치우쳐 그리고
귀와 볼을 칠해요.

❸ 앞발을 그려요.

❹ 다리와 몸을
이어 그려요.

❺ 점을 콕콕 찍어 발톱과
엉덩이를 그려요.

❻ 엉덩이에 동그라미를
그려 꼬리를 만들어요.

❼ 머리와 꼬리에 무늬를
그리고 칠해요.

❽ 머리에 모자를 씌워주면
서 있는 다람쥐 완성!

🌰 도토리

❶ 꼭지가 있는 도토리
뚜껑을 그려요.

❷ 뚜껑 아래에 타원형을
그리고 꼼꼼하게 칠해요.

❸ 꼭지에 작은 점을
그려요.

❹ 뚜껑 아래쪽에 명암을
넣으면 도토리 완성!

Tip 도토리를 다양한
모양으로 그려보세요!

 배부른 다람쥐 ·

❶얼굴 형태를
그려요.

❷눈, 코, 입을 그리고
볼을 칠해요.

❸앞발을
그려요.

❹얼굴에 이어서 볼록한
엉덩이와 다리 한쪽을 그려요.

❺앞발에 이어 배를
그리고 반대쪽 다리도 그려요.

❻머리에 무늬를
그리고 칠해요.

❼귀를 칠하고, 배꼽과
발톱을 그려요.

❽꼬리를 그리고 무늬를 넣으면
배부른 다람쥐 완성!

지도 ·

❶기울어진 네모를
그리고 칠해요.

❷반대쪽으로 기울어진
네모를 그리고 칠해요.

❸같은 과정을 반복해서
그리면 지도 완성!

Tip 도끼 근처에 다양한
모양의 나무를 그려보세요!

도끼 ·

❶네모로 도끼날을
그리고 칠해요.

❷아래쪽으로 막대를
그려 손잡이를 만들어요.

❸손잡이 아래를 칠하고
작은 동그라미를 그려 꾸며요.

❹도끼날 아래쪽에 명암을
넣으면 도끼 완성!

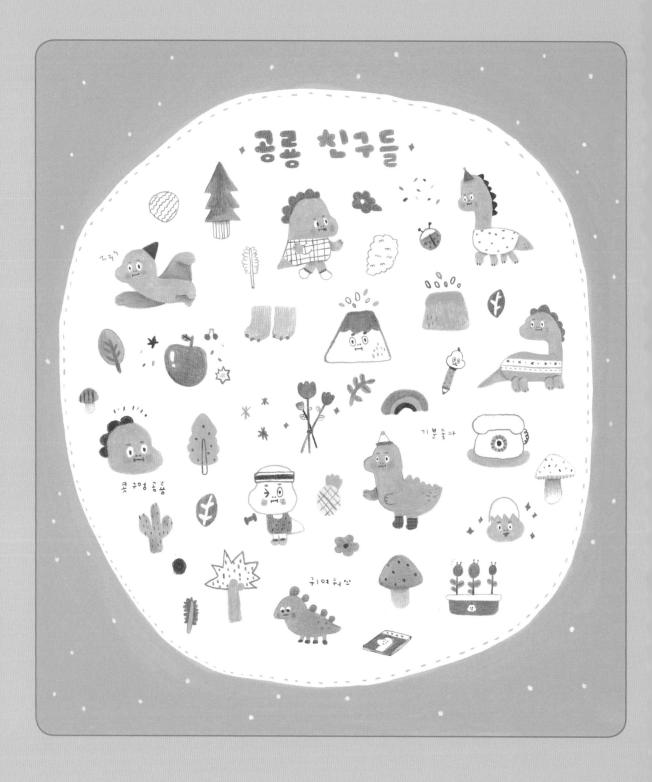

크아앙~ 공룡 친구들이 놀러 왔어요.
다양한 종류의 공룡을 그리면서 친구들과 더욱 친해져봐요.

 ## 공룡 얼굴

❶ 한쪽 볼이 통통한
얼굴 형태를 그려요.

❷ 눈을 제외한 얼굴을
꼼꼼하게 칠해요.

❸ 눈동자와 코, 입을
그려요.

❹ 눈썹을 그리고 양쪽 볼을
살살 칠해요.

❺ 머리에 동글동글한 뿔을
그리고 칠하면 공룡 얼굴 완성!

 ## 알에서 나온 공룡

❶ 아래쪽이 깨진
알을 그려요.

❷ 볼이 통통한 얼굴을 그리고,
눈을 제외한 얼굴을 꼼꼼하게 칠해요.

❸ 눈동자와 코, 입을
그려요.

❹ 눈썹과 혓바닥을 그리면
알에서 나온 공룡 완성!

전화기

❶ 수화기를
그려요.

❷ 수화기에 이어 모서리가
둥근 네모를 그려요.

❸ 가운데에 동그라미를 겹쳐
그리고, 꼬불꼬불 선도 그려요.

❹ 아래에 납작하게 그림자를
표현하면 전화기 완성!

 사과

❶윗부분이 찌그러진
동그라미를 그려요.

❷반짝이는 부분을 제외하고
빨간색으로 꼼꼼하게 칠해요.

❸조금 더 진한 빨간색으로
아래쪽에 명암을 넣어요.

❹꼭지와 잎사귀를 그리고
장식하면 사과 완성!

 비행 공룡

❶얼굴과 눈을
그려요.

❷얼굴에 이어 몸을 그리고 눈을 제외한
나머지 부분을 꼼꼼하게 칠해요.

❸눈동자와 코, 입을
그려요.

❹눈썹을 그리고 양쪽 볼을
살살 칠해요. 다리에는 선을
그려 양발로 나눠주세요.

❺머리 위에 뿔을 그려요. 진한
색으로 다리 사이에 명암을 넣고
발톱도 그려요.

❻날개를 그리고 칠한 다음,
명암 넣을 부분을 표시해요.

❼표시한 부분을 살살 칠해
명암을 넣어주세요.

❽반대쪽 날개도 같은 방법으로
그리면 비행 공룡 완성!

 야자수 ⋯⋯⋯⋯⋯⋯⋯⋯⋯⋯⋯⋯⋯⋯⋯⋯⋯⋯⋯⋯⋯⋯⋯⋯⋯⋯⋯⋯⋯⋯⋯⋯

❶세로로 길쭉한 막대를 그리고 칠해요.

❷막대 위에 작은 동그라미를 그려 열매를 만들어요.

❸뾰족뾰족한 잎을 그려요.

❹잎 안에 짧은 선을 그려 패턴을 넣으면 야자수 완성!

 멋쟁이 공룡 ⋯⋯⋯⋯⋯⋯⋯⋯⋯⋯⋯⋯⋯⋯⋯⋯⋯⋯⋯⋯⋯⋯⋯⋯⋯⋯⋯⋯⋯⋯

❶얼굴을 그려요. 이때 얼굴의 왼쪽 끝을 밖으로 빼 옆모습을 표현해요.

❷눈을 제외한 얼굴을 꼼꼼하게 칠해요.

❸뿔을 그려 칠하고, 눈동자와 코, 입을 그려요.

❹눈썹을 그리고 볼과 턱을 칠해요.

❺왼쪽으로 삐친 네모를 그려 옷을 만들어요.

❻옷에 이어 꼬리와 다리를 그리고, 발목 위쪽으로 꼼꼼하게 칠해요.

❼양말을 신겨주세요.

❽옷에 패턴을 넣으면 멋쟁이 공룡 완성!

 공룡 발 .

① 한쪽이 둥글게 튀어나온
　　발의 형태를 그려요.

② 두 개를 그리고 꼼꼼하게
　　칠해요.

③ 발톱을 그리면 귀여운
　　공룡 발 완성!

 나뭇잎 .

① 세로로 길쭉한 타원형을
　　그리고 칠해요. 달걀 모양을
　　생각하면 더 쉬워요.

② 한쪽 부분을 진한 색으로
　　칠해 명암을 넣어주세요.

③ 두꺼운 선으로 줄기와 잎맥을
　　표현하면 나뭇잎 완성!

 꽃다발 .

① 선을 여러 개 교차시켜
　　그려 줄기를 만들고,
　　가운데를 묶어요.

② 줄기 위에 꽃을
　　그리고 칠해요.

③ 줄기에 잎사귀를 그리고
　　반짝이로 꾸미면 꽃다발 완성!

 멍 때리는 공룡 ···

① 얼굴부터 몸까지 공룡의
형태를 잡아주세요.

② 꼬리와 다리도
이어서 그려요.

③ 눈과 앞발을
그려요.

④ 눈과 다리를 제외한 나머지
부분을 꼼꼼하게 칠해요.
이때, 겹치는 부분은
진한 색으로 덧그려주세요.

⑤ 눈동자와 코, 입을
그려요.

⑥ 눈썹과 발톱, 꼬리의
무늬를 그리고, 볼과 앞발의
그림자를 칠해요.

⑦ 등과 꼬리에 뿔을 그린
다음 칠하고, 다리에
체크무늬 양말을 신겨요.

⑧ 머리에 모자를 씌워주면
멍 때리는 공룡 완성!

 ## 아기 공룡

① 머리부터 꼬리까지
공룡의 형태를 그려요.

② 눈을 제외한 나머지
부분을 꼼꼼하게 칠해요.

③ 눈동자와 입을 그리고,
볼을 살짝 칠해요.

④ 다리를 그리고
신발을 칠해요.

⑤ 등에 뿔을 그린 다음,
뿔과 꼬리에 무늬를 넣으면 아기 공룡 완성!

 ## 버섯 1

① 모서리가 둥근 세모를
그리고 꼼꼼하게 칠해요.

② 세모 아래에 둥글게
기둥을 그리고 칠해요.

③ 세모에 점을 찍어 패턴을 넣고,
그림자를 표현하면 버섯 1 완성!

버섯 2

① 모서리가 둥근 세모를 그리고
아랫부분만 두껍게 칠해요.

② 세모 아래에 둥글게 기둥을
그리고 두 가지 색을 섞어 칠해요.

③ 세모에 패턴을 넣어
꾸미면 버섯 2 완성!

 신난 공룡 ...

❶ 얼굴 형태를
그려요.

❷ 눈을 제외한 얼굴을
꼼꼼하게 칠해요.

❸ 눈동자와
코, 입을 그려요.

❹ 몸통과 꼬리를 그리고,
꼬리만 칠해요.

❺ 눈썹과 볼, 혓바닥을
그려요. 머리 위에는
뿔을 그려 칠하고,
꼬리에는 무늬를 넣어요.

❻ 앞발을 그리고 칠해요.
발톱도 그려주세요.

❼ 뒷발을 그리고
양말을 신겨요.

❽ 몸통에 체크무늬를
그려 옷을 입히면
신난 공룡 완성!

화산 ...

❶ 위는 평평하게 그리고
아래는 물결무늬로
그려 칠해요.

❷ 아래에 네모로 산을
그리고 칠해요.

❸ 산 한쪽 구석에 무늬를
넣고 위쪽에 작은 타원형을
그리면 화산 완성!

✿ 꽃송이

❶ 둥근 꽃의 형태를
잡아주세요.

❷ 꽃의 가운데에
작은 동그라미를 그리고
바깥을 꼼꼼하게 칠해요.

❸ 꽃잎 사이에 작은 세모를
그려 잎사귀를 넣으면
꽃송이 완성!

🌷 꽃 화분

❶ 가로로 납작하게
화분을 그려요.

❷ 화분에 공룡 얼굴을
그려 넣어요.

❸ 공룡 얼굴을 제외하고
꼼꼼하게 칠해요.

❹ 화분 위로 줄기를 그리고
잎사귀를 그려요.

❺ 줄기 위에 꽃을 그리면
꽃 화분 완성!

Tip 다양한 모양으로
그려봐요!

🌿 풀

❶ 세로로 두껍게
긴 선을 그려요.

❷ 선의 양옆으로 잎사귀를
그리면 풀 완성!

🌱 풀 더미

❶ 뾰족하게 풀의
형태를 그려요.

❷ 체크무늬를 넣거나
꼼꼼하게 칠하면 풀 더미 완성!

 ## 운동하는 공룡

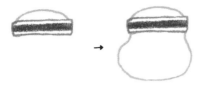

① 운동용 헤어밴드를 그리고
공룡의 얼굴 형태를 그려요.

② 귀여운 표정을 넣어요.
책과 동일한 표정이 아니어도 좋아요.

③ 얼굴에 이어
꼬리와 다리를 그려요.

④ 운동복을 입히고 양말을 신기면
운동하는 공룡 완성!

책

① 비스듬한 네모를 그려서
책의 형태를 잡아요.

② 선을 추가해
입체감을 주세요.

③ 공룡을
그려 넣어요.

④ 배경을 칠하고 글씨를
넣어 꾸미면 책 완성!

계산기

① 모서리가
둥근 네모를 그려요.

② 네모 안에
작은 동그라미를 그려요.

③ 동그라미 바깥쪽을 꼼꼼하게
칠한 다음, 동그라미 안에 기호를
넣으면 계산기 완성!

 모자 쓴 공룡 .

❶ 얼굴부터 목까지
길게 그려요.

❷ 눈을 제외하고
꼼꼼하게 칠해요.

❸ 눈동자와 코, 입을 그리고,
눈썹과 볼, 목의 무늬를 넣어요.

❹ 목에 이어 몸을 그리고
패턴을 넣어 옷을 입혀요.

❺ 세모를 그려 꼬리를 만들고
꼼꼼하게 칠한 다음
무늬를 넣어요.

❻ 다리를 그리고
칠해요.

❼ 목에 뿔을 그려 칠하고,
발톱도 그려요.

❽ 머리에 귀여운 모자를
씌우면 모자 쓴 공룡 완성!

🐞 무당벌레 .

❶ 동그라미를 그려요.

❷ 동그라미의 2/3를
꼼꼼하게 칠해요.

❸ 더듬이를 그리고
등을 반으로 나눠요.

❹ 등에 무늬를 넣으면
무당벌레 완성!

 ## 공룡 볼펜 ..

① 세로로 길쭉한 네모를
비스듬하게 그려 칠한 다음,
패턴을 넣어요.

② 펜의 뒷부분을 표시하고,
앞에는 펜촉을 그려요.

③ 뒤에 공룡 얼굴을 그려
꾸미면 공룡 볼펜 완성!

 ## 새침한 공룡 ..

① 얼굴과 눈을
그려요.

② 눈을 제외한 얼굴을
꼼꼼하게 칠해요.

③ 눈동자와 코, 입을 그리고
볼에 선을 그려 새침한 표정을
만들어요.

④ 눈썹과 뿔을 그리고
칠해요.

⑤ 얼굴과 같은 방향으로
몸을 길쭉하게 그려요.

⑥ 다리와 꼬리를 그리고 칠해요.
이때 진한 색으로 꼬리에 명암을
넣고 발톱도 그려주세요.

⑦ 몸에 패턴을 넣고 꾸며 옷을
입히면 새침한 공룡 완성!

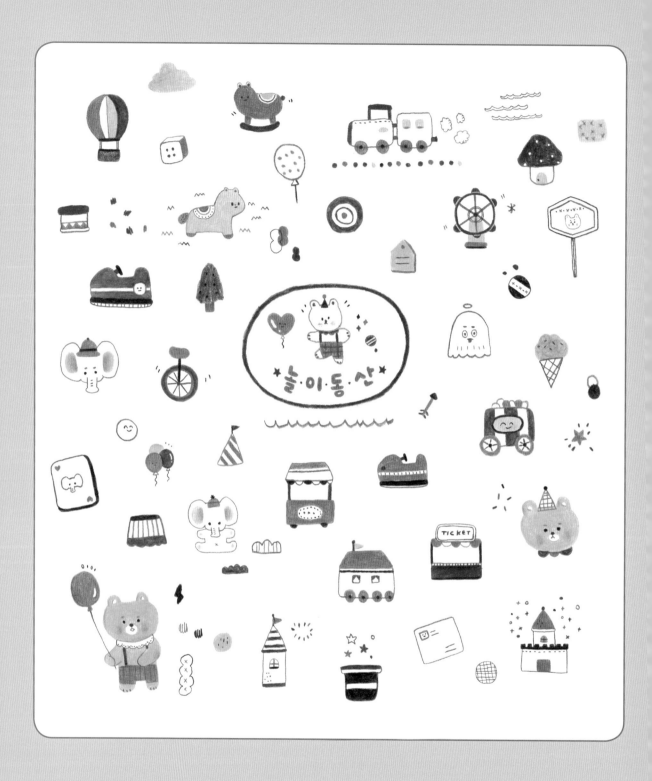

오늘은 기다리고 기다리던 놀이동산 가는 날~
놀이기구도 타고 동물들도 만나며 즐거운 하루를 보낼 거예요.

 카드 ·

❶ 모서리가 둥근 네모를 그려요.

❷ 오른쪽과 아래쪽에 입체감을 넣어주세요.

❸ 코끼리 얼굴을 그려요. 다른 동물을 그려도 좋아요.

❹ 대각선으로 하트 모양을 그려 넣으면 카드 완성!

 외발자전거 ·

❶ 강낭콩 모양의 안장을 그리고, 아래쪽으로 굵은 선을 그려요.

❷ 동그라미를 그려 바퀴를 만들어요.

❸ 바큇살을 그리면 외발자전거 완성!

 티켓 부스 ·

❶ 가로로 납작한 네모를 겹쳐 그린 후, 글자를 써요.

❷ 반원을 이어 그려 천막을 만들어요.

❸ 천막의 양옆으로 기둥을 그려요.

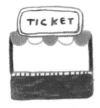 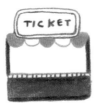

❹ 기둥과 연결해 큰 네모를 그리고 꼼꼼하게 칠한 다음, 선으로 패턴을 넣어요.

❺ 큰 네모의 위아래에 진한 색으로 명암을 넣으면 티켓 부스 완성!

 곰돌이 ·

❶귀가 쫑긋한
곰돌이 얼굴 형태를 그려요.

❷눈, 코, 입을 그리고 귀와 볼을 칠해요.
얼굴 아래에 옷깃도 넣어주세요.

❸옷깃에 멜빵을 이어 그리고
양쪽으로 뻗은 앞발을 그려요.
이때 발톱도 그려주세요.

❹바지를 그리고 꼼꼼하게 칠한
다음, 다리와 발톱을 그려요.

❺머리에 고깔모자를 씌우고, 바지에
체크무늬를 넣으면 곰돌이 완성!

 작은 무대 ·

❶위가 뚫린 네모를
그려요.

❷위아래를
꾸며요.

❸선을 그려 패턴을 넣으면
작은 무대 완성!

◎ **과녁** ·

❶동그라미를 그리고
테두리를 두껍게 칠해요.

❷안에 더 작은 동그라미와 점을 그리면 과녁 완성!
과녁 옆에 화살을 그리면 더욱 완벽해져요.

 ## 하트 풍선

❶ 끝부분이 둥근 하트를
그려요.

❷ 반짝이는 부분을
제외하고 꼼꼼하게 칠해요.

❸ 하트 아래에 작은 세모를
그려 풍선 꼭지를 만들고,
반짝이는 부분을 강조해요.

❹ 표정을
그려 넣어요.

❺ 풍선 꼭지에 꼬불꼬불한
줄을 그리면 하트 풍선 완성!

 ## 이동식 가게

❶ 가로로 납작한 사다리꼴에 반원을 그려
지붕을 만들어요.

❷ 굵고 얇은 선을 그려
지붕을 꾸며요.

❸ 지붕의 양옆으로
기둥을 그려요.

❹ 기둥과 연결해 큰 네모를
그린 다음, 가운데를 동그랗게
비우고 꼼꼼하게 칠해요.

❺ 빈 공간을 꾸미고 네모
아래에 바퀴를 달아주면
이동식 가게 완성!

 유령 ·

무서워

❶ 위는 둥글게 아래는 물결
모양으로 유령의 형태를 그려요.

❷ 익살스러운 표정을
그려요.

❸ 몸에 주름을 넣고, 머리 위에
링을 그리면 유령 완성!

 코끼리 ·

❶ 귀가 큰 얼굴 형태를
그려요.

❷ 기다란 코와 주름을 그려요.
코 옆에 눈을 콕콕 찍어요.

❸ 양옆으로 쭉 뻗은 다리를
그려 몸의 형태를 만들어요.

❹ 큰 귀와 발바닥을 칠하고
배꼽을 그려요.
이때 진한 색으로 귀에
명암을 넣어도 좋아요.

❺ 귀여운 모자를 씌우고
주변을 꾸미면 코끼리 완성!

68

 범퍼카 .

❶크고 작은 곡선으로
차의 윗부분을 그려요.

❷아랫부분은 각지게 이어
차의 형태를 만들어요.

❸핸들을 그리고
칠해요.

❹작은 동그라미를 그리고,
표정을 넣어 꾸며요.

❺차 아래쪽에 납작한
동그라미를 이어 그려요.

❻색을 칠하고, 패턴을
넣어서 강조해요.

❼차 가운데를 제외하고
칠하면 범퍼카 완성!

 관람차 .

❶테두리가 두꺼운
동그라미를 그려요.

❷가운데에 점을 찍어
중심을 잡고, 바깥쪽에는
반원을 그려요.

❸마주 보는 반원끼리
선으로 잇고, 가운데에는
동그라미를 그려요.

❹중심에서 아래쪽으로
기둥을 그리고 칠해요.

❺기둥 아래에 받침대를
그리면 관람차 완성!

 아이스크림 .

❶거꾸로 뒤집어진
세모를 그려요.

❷세모 안에 체크무늬를 넣고,
위에는 구름 모양으로 칠해요.

❸구름 모양에 토핑을 얹어
꾸미면 아이스크림 완성!

 말 ·

❶ 얼굴부터 엉덩이까지 쭉 이어
　말의 형태를 그려요.

❷ 등에 반원을 그려 안장을
　만들어요.

❸ 안장을 제외한 나머지
　부분을 꼼꼼하게 칠해요.

❹ 눈, 코, 입을
　그려요.

❺ 안장에 패턴을
　넣어 꾸며주세요.

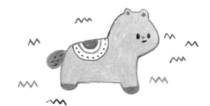

❻ 귀와 꼬리, 발을
　칠하면 말 완성!

부끄러운 곰돌이 ·

❶ 곰돌이의 얼굴 형태를
　그려요.

❷ 귀와 입을
　납작한 동그라미로 그려요.

❸ 귀와 입을 제외한 얼굴을
　꼼꼼하게 칠해요.

❹ 눈과 코를
　그려요.

❺ 눈썹과 입을 그리고
　볼과 귀를 살살 칠해요.

❻ 목에 알록달록한
　장식을 달아요.

❼ 머리에 모자를 씌우면
　부끄러운 곰돌이 완성!

🎈 열기구

❶둥근 선을
겹쳐 그려요.

❷알록달록하게
칠해요.

❸아랫부분을
막아주듯 굵게 칠해요.

❹아래쪽으로
선을 그려요.

❺모서리가 둥근 네모를
그리면 열기구 완성!

🚂 열차

❶가로로 납작한 네모를 그리고
왼쪽을 두껍게 칠해요.

❷그 옆에 또 다른 네모를 그리고
두 개를 연결해요.

❸점선과 창문을 넣어
꾸며요.

❹바퀴를 그려 넣어요.

❺첫 번째 네모 위에
굵은 선을 그려 꾸며요.

❻두 번째 네모에 배기관을 그리고
연기를 뿜으면 열차 완성!

🚃 작은 열차

❶사다리꼴의 지붕을
그리고 칠해요.

❷지붕 아래쪽으로 네모를
그리고 창문을 꾸며요.

❸작은 동그라미 네 개로
바퀴를 만들어요.

❹지붕에 깃발을 그리면
작은 열차 완성!

 ## 마법의 성

 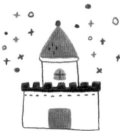

① 세모를 그리고 꾸며 지붕을 만들어요.

② 지붕에 이어 선을 그리고 창문을 넣어요.

③ 창문 아래에 울퉁불퉁한 성벽을 그려요.

④ 성벽 아래를 네모로 잇고, 점선으로 꾸며요.

⑤ 성문을 그리면 마법의 성 완성!

 ## 깃발 달린 성

① 세모를 그려요.

② 세모에 가로로 굵은 선을 그려 패턴을 넣어요.

③ 아래로 길쭉한 네모를 그려요.

④ 바닥을 진하게 칠하고, 벽에 점을 찍어 무늬를 넣어요.

⑤ 창문과 깃발을 달아 꾸미면 깃발 달린 성 완성!

 ## 버섯집

① 모서리가 둥근 세모를 그려요.

② 작은 동그라미를 그려 무늬를 넣어요.

③ 동그라미를 제외한 나머지 부분을 꼼꼼하게 칠해요.

④ 세모 아래에 둥근 기둥을 이어요.

⑤ 문을 그리고 칠하면 버섯집 완성!

 코끼리 얼굴 ·

❶ 한쪽이 뚫린 길쭉한
 타원형을 그려요.

❷ 윗부분을 이어 반대쪽에도 길쭉한
 타원형을 그려 귀를 만들어요.

❸ 코를 그리고 얼굴을 이은 다음,
 눈과 코 주름을 그려요.

❹ 눈썹을 그리고 귀를 칠해요.
 이때 진한 색으로 귀에
 명암을 넣어요.

❺ 귀와 귀 사이에 모자를
 씌우면 코끼리 얼굴 완성!

 표지판 ·

❶ 육각형을
 그려요.

❷ 그 안에 조금 더 작은
 육각형을 그려요.

❸ 귀여운 곰돌이 얼굴과
 문구를 적어요.

❹ 아래에 막대를 이어주면
 표지판 완성!

① 곰돌이의 얼굴 형태를
그리고 귀도 그려요.

② 눈과 코를 그리고 입 주변을
동그랗게 그려요.

③ 귀와 입을 제외한 얼굴을
꼼꼼하게 칠해요.

④ 눈썹과 입을 그리고
볼과 귀를 살짝 칠해요.
목에 옷깃도 그려요.

⑤ 옷깃에 이어 멜빵과
팔을 그려요.

⑥ 상체를 꼼꼼하게 칠하고,
진한 색으로 손과 팔이
겹치는 부분을 그려요.

⑦ 바지와 발을
그리고 칠해요.

⑧ 바지에 체크무늬를 그리고
얼굴 옆에 풍선을 그려요.

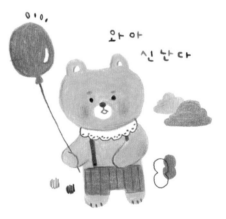

와아
신난다

⑨ 풍선의 반짝이는 부분을 제외하고
꼼꼼히 칠한 다음, 끈으로 연결하면
풍선을 든 곰돌이 완성!

 마술사 모자 ·

① 위는 각지게, 아래는
둥글게 네모를 그려요.

② 챙을 그리고 반만
칠해 무늬를 넣어요.

③ 모자의 가운데를 제외한
나머지를 꼼꼼하게 칠해요.

④ 별과 꽃가루로 꾸미면
마술사 모자 완성!

 흔들흔들 목마 ·

① 강낭콩 모양으로
목마의 형태를 그려요.

② 등에 반원을 그리고 나머지
부분을 꼼꼼하게 칠해요.

③ 얼굴에 표정을 그린 후,
등을 예쁘게 꾸며 칠해요.

④ 귀와 다리를
그려 넣어요.

⑤ 다리에 둥근 받침대를 그리면
흔들흔들 목마 완성!

 북 ·

① 위가 뚫린
네모를 그려요.

② 위에 납작한 네모를 그리고
칠해요. 아래에도 선을 그려
받침을 만들어요.

③ 패턴을 넣어 꾸미면
북 완성!

지구 밖으로 나가 외계인 친구들을 만났어요.
생김새는 다르지만 우리는 모두 친구랍니다.

 ## 세모 외계인 ·

 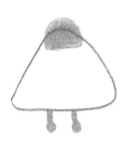

❶ 모서리가 둥근 세모를 그려요.

❷ 위에는 모자를 씌우고 아래에는 발을 그려요.

❸ 눈과 입, 모자, 발목을 그리고 그림자를 만들어요.

❹ 코를 그린 후 볼을 살살 칠하면 세모 외계인 완성!

 ## 둥근 로켓 ·

❶ 작은 동그라미를 그리고 반짝이는 부분을 표시해요.

❷ 동그라미를 1/3 지점에 두고 총알 모양을 그린 다음, 윗부분만 칠해요.

❸ 눈, 코, 입을 그리고 날개를 만들어요.

❹ 아래에 불꽃을 그려 생동감을 주면 둥근 로켓 완성!

 ## 열기구 ·

 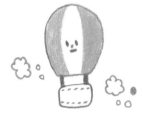

❶ 타원형과 네모로 열기구의 형태를 그려요.

❷ 타원형 안을 알록달록하게 칠해요.

❸ 표정을 그려 넣고, 네모에 점선을 그려 꾸미면 열기구 완성!

외계인 총

❶작은 네모를 그리고
칠해요.

❷납작한 네모를 이어서
그리고 칠해요.

❸작은 버튼을
여러 개 그려요.

❹손잡이를 그리고 꾸미면
외계인 총 완성!

뾰족 로켓

❶뾰족한 세모를
그리고 칠해요.

❷기둥을 이어 그리고,
끝부분을 두껍게 칠해요.

❸두껍게 칠한 부분에 선을 긋고,
양옆에 날개를 칠해요.

❹창문을 그리고
로켓 아래에 불을 만들어요.

❺진한 색으로 불의 가운데를
칠해 강조하면 뾰족 로켓 완성!

외계 출입증

❶모서리가 둥글고 납작한
네모를 그려요.

❷왼쪽 위에 작은 네모를 그리고
선을 그려 글씨를 표현해요.

❸작은 네모 안에 얼굴을
그리면 외계 출입증 완성!

 동글 외계인 ·

❶ 아래쪽이 통통한
반원을 그려요.

❷ 아래를 곡선으로 두껍게
그리고 칠해요.

❸ 다리와 뿔을
그려요.

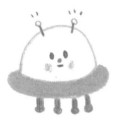

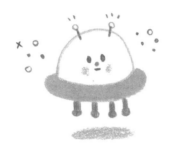

❹ 표정을 넣고
뿔을 꾸며요.

❺ 다리 아래에 그림자를 살살
칠하면 동글 외계인 완성!

 모자 쓴 외계인 ·

❶ 반원에 패턴을 넣어
모자를 만들어요.

❷ 모자 아래에 둥글게
몸을 그려요.

❸ 팔과 다리를 그리고
칠해요.

❹ 표정을 넣고 손발을
그려 넣어요.

❺ 볼을 살살 칠하고 모자 위에
점을 찍으면 모자 쓴 외계인 완성!

❶ 모서리가
둥근 세모를 그려요.

❷ 위에는 작은 세모를 그려 모자를
씌우고, 아래에는 다리를 그려요.

❸ 모자에 체크무늬를
그리고, 표정을 넣어요.

❹ 모자 끝, 코, 발목을
그리고 팔을 그려요.

❺ 팔 사이에 간식을 그려
넣으면 냠냠 외계인 완성!

작은 외계인 .

❶ 아래가 뚫린 반원을
그려요.

❷ 아래를 막아주듯이 두껍게
그리고 칠해요.

❸ 조금 더 작게
한 번 더 칠해요.

❹ 표정을 넣고
발을 그려요.

❺ 코를 그리고
패턴을 넣어요.

❻ 볼을 살살 칠하면
작은 외계인 완성!

 우주선

❶ 둥근 반원을
그려요.

❷ 아래를 둥글게 이어주세요.
아래로 갈수록 크고
납작하게 그려요.

❸ 작게 그린 부분에
선을 그려 꾸며요.

❹ 맨 아래를 둥글게 그리고
꼼꼼하게 칠해요.

❺ 가장 처음 그린 반원 안에
동그란 외계인을 그려요.

❻ 외계인에 표정을 넣어주고,
반원에 반짝이는 부분을
표현하면 우주선 완성!

 안테나

❶ 기울어진 반원을
그려요.

❷ 반원을 꼼꼼하게 칠하고
작은 안테나를 그려요.

❸ 반원 아래에 기둥을
칠하고 받침을 그려요.

❹ 받침에 선을
그려 꾸며요.

❺ 받침 아래를 진한 색으로 강조하고,
점선으로 전파를 표현하면 안테나 완성!

 기다란 로켓 ·

❶ 동그라미와 세모, 네모를
그려 로켓의 형태를 만들어요.

❷ 세모와 가장 마지막의
네모를 꼼꼼하게 칠하고,
동그라미 아래에
명암을 넣어요.

❸ 진한 색으로 꼭대기와
끝부분에 포인트를 줘요.

❹ 표정과 날개, 불꽃을
그리면 기다란 로켓 완성!

 노래하는 외계인 ·

❶ 모서리가 둥근 세모를
그려요.

❷ 모자와 팔, 다리를
그리고 칠해요.

❸ 표정을
넣어요.

❹ 모자에 패턴을 넣고
발목에 포인트를 줘요.

❺ 손에 마이크를 그리고 주변을
꾸미면 노래하는 외계인 완성!

작은 집

① 세모를 그리고
꼼꼼하게 칠해요.

② 네모를 이어 그리고
꼼꼼하게 칠해요.

③ 세모 위에 작은 동그라미를
그려 포인트를 주면 작은 집 완성!

카메라

① 모서리가 둥근 네모를
그려요.

② 왼쪽 구석을
칠해요.

③ 동그라미로 렌즈를 만들고,
플래시도 그려요.

④ 셔터를 그리고 칠하면
카메라 완성!

외계 풍선

① 동그라미를 그리고 아래에
작은 세모를 그려 꼭지를 만들어요.

② 표정을 넣어요.

③ 세모와 별을 그려 모자를
씌우면 외계 풍선 완성!

보석

① 다이아몬드 모양으로
오각형을 그려요.

② 마주보는 모서리를
가로로 이어요.

③ 가로 선을 기준으로 세로 선을 꺾어
그려 입체감을 주면 보석 완성!

✏️ 펜

❶ 세로로 길쭉한 기둥을
그리고 칠해요.

❷ 아래를 뾰족하게 그려
펜촉을 만들어요.

❸ 위에 귀여운 얼굴을
그려 꾸미면 펜 완성!

👜 가방

❶ 네모를 그리고 그 안에
동그라미를 겹쳐서 그려요.

❷ 동그라미를 제외한
나머지 부분을 칠해요.

❸ 동그라미 안에 표정을
그려 넣어요.

❹ 세모를 그려 모자를
씌워요.

❺ 네모에 손잡이를 그리면
가방 완성!

👻 아기 유령

❶ 위는 둥글게,
아래는 물결 모양으로 그려요.

❷ 꼼꼼하게 칠한 다음
표정을 그리고 볼을 칠해요.

❸ 머리 위에 뿔을 그리면
아기 유령 완성!

1위는 둥글게,
아래는 물결 모양으로 그려요.

2눈과 메롱하는
입을 그려요.

3코와 볼을
칠해요.

4머리 위에
뿔을 그려요.

5눈썹을 그리고 맨 아래에 그림자를
살살 칠하면 유령 완성!

🪐 띠 행성

1동그라미를 그리고
꼼꼼하게 칠해요.

2점과 선으로 둥근 띠를
둘러주면 띠 행성 완성!

Tip 작은 요소들로 그림을
더 풍성하게 꾸밀 수 있어요.

🪐 고리 행성

1동그라미를 그리고
꼼꼼하게 칠해요.

2동그라미를 가로지르는
띠를 두껍게 그려요.

3작은 점으로 패턴을
넣으면 고리 행성 완성!

🪐 줄무늬 행성 ·

❶동그라미를
그려요.

❷둥글게 선을 그리고
알록달록하게 칠해요.

❸점선으로 꾸미면
줄무늬 행성 완성!

Tip 다양한 패턴으로 꾸밀 수 있어요.

🌙 쿨쿨 잠든 달 ·

❶초승달 모양을
그려요.

❷꼼꼼하게
칠해요.

❸잠든 표정을 그리고
코와 볼을 칠해요.

❹모자를 씌우고
꼼꼼하게 칠해요.

❺모자에 체크무늬를
넣으면 쿨쿨 잠든 달 완성!

 ## 넘어진 외계인

❶ 반원을
그려요.

❷ 옆으로 누운 표정과
다리를 그려요.

❸ 세모를 그리고 칠해
모자를 씌워요.

❹ 말풍선과 패턴으로 꾸미면
넘어진 외계인 완성!

비눗방울 부는 외계인

❶ 모서리가 둥근 세모를
그려요.

❷ 다리를 그리고 발목을 꾸며요.
다리는 원하는 만큼 그려도 좋아요.

❸ 세모를 그리고 칠해
모자를 씌워요.

❹ 표정을 넣어요. 빨대를 붙여야
하니까 입 모양에 신경 써주세요.

❺ 입에 긴 막대를 그려
빨대를 만들어요.

❻ 빨대에 비눗방울을 그리면
비눗방울 부는 외계인 완성!

펄럭이는 깃발

❶ 휘날리는 모양의 깃발 안에
작은 동그라미를 그려요.

❷ 동그라미를 제외한
나머지를 꼼꼼하게 칠해요.

❸ 왼쪽에 기둥을 그리고,
깃발 주변에 움직임을 표현해요.

❹ 동그라미 안에 표정을
넣으면 펄럭이는 깃발 완성!

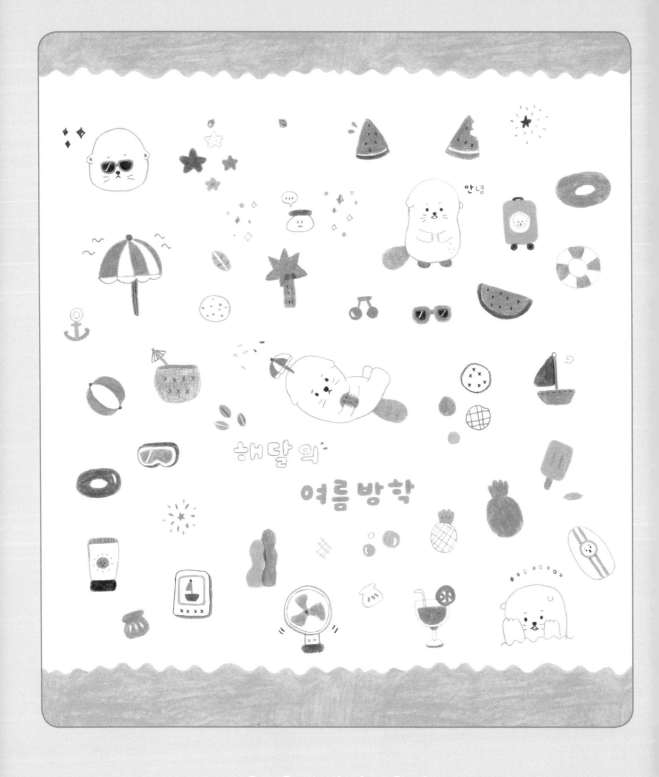

해달 의

여름방학

이름만 들어도 설레는 여름방학!
바닷가로 여행도 가고, 시원한 과일도 먹으며 신나게 놀아볼까요?

 ## 작게 자른 수박 ·

❶세모를 그리고
꼼꼼하게 칠해요.

❷아래에 선을
둥글게 이어요.

❸세모와 간격을 두고 칠해
수박 껍질을 만들어요.

❹검은색으로 씨를 콕콕
찍으면 작게 자른 수박 완성!

 ## 크게 자른 수박 ·

Tip 한 입 먹은 수박은 움푹
들어간 3자로 그려주세요.

❶반원을 그리고
꼼꼼하게 칠해요.

❷반원 바깥쪽을 두껍게
칠해 수박 껍질을 만들어요.

❸검은색으로 씨를 콕콕 찍으면
크게 자른 수박 완성!

 ## 선글라스를 낀 해달 ·

❶해달의 얼굴
형태를 그려요.

❷반원 두 개를 그리고 이어
안경을 만들어요.

❸눈썹과 코, 입을
그려요.

짜잔 -
나 멋지지

❹작은 세모로 귀를 칠하고,
수염을 그려요.

❺안경 안에 반짝이는 부분을 제외하고
꼼꼼하게 칠하면 선글라스를 낀 해달 완성!

🍒 체리

❶동그라미 두 개를 그리고 반짝이는
부분을 제외하고 꼼꼼하게 칠해요.

❷의자 모양으로 두 개의
동그라미를 이으면 체리 완성!

☂ 파라솔

❶뒤집어진
반원을 그려요.

❷평평한 부분에 작은 반원을
여러 개 그리고, 위에는 작은
점을 찍어 중심을 잡아주세요.

❸중심에서 작은 반원으로
둥근 선을 그려요.

❹하나 건너 하나씩
꼼꼼하게 칠해 무늬를 넣어요.

❺아래에 두꺼운 선을
그려 기둥을 만들어요.

❻기둥에 세로로 선을 긋고
주변을 꾸미면 파라솔 완성!

◐ 비치볼

❶동그라미를
그려요.

❷세로로 둥근 선을 그려 칸을
나누고 알록달록하게 칠해요.

❸작은 동그라미를 위아래에 그려
중심을 잡으면 비치볼 완성!

 ## 선풍기

❶동그라미를
그려요.

❷아래쪽에 세로로 선 두 개를
그려 기둥을 만들어요.

❸기둥 아래에 받침대를
두껍게 그리고 꾸며요.

❹원 안에 더 작은
동그라미들을 겹쳐 그려요.

❺날개와 버튼을 그리고 꼼꼼하게
칠하면 선풍기 완성!

얼굴 조개

❶가로로 두꺼운
선을 그린 후 꼼꼼하게 칠해요.

❷아래쪽에 둥글게
선을 그려요.

❸귀여운 표정을 넣으면
얼굴 조개 완성!

조개

❶조개의 형태를 그려요.

❷무늬를 제외하고 꼼꼼하게
칠하면 조개 완성!

Tip 무늬만 칠할 수도 있어요.

 수줍은 해달 ·

❶ 통통하게 얼굴 형태를 그려요.

❷ 얼굴과 그대로 이어 몸통을 그려요.

❸ 가려진 쪽의 귀를 작게 그려요.

❹ 눈, 코, 입을 그려요.

❺ 눈썹과 수염을 그려요.

❻ 팔과 다리를 그리고, 다리는 꼼꼼하게 칠해요. 이때 배에 무늬도 그려요.

❼ 둥근 꼬리를 그리고 칠한 다음, 무늬를 넣으면 수줍은 해달 완성!

🛥 돛단배 ·

❶ 한쪽이 직각인 세모를 그리고 꼼꼼하게 칠해요.

❷ 기둥을 두껍게 칠하고 위에 동그라미를 그려요. 진한 색으로 세모에 명암도 넣어요.

❸ 기둥 아래에 배를 그리고 꼼꼼하게 칠해요.

❹ 점선을 넣어 배를 꾸미면 돛단배 완성!

 캐리어 ...

❶ 모서리가 둥근 네모와
동그라미를 겹쳐 그려요.

❷ 동그라미를 제외한
부분을 꼼꼼하게 칠해요.

❸ 손잡이와 바퀴를
만들어요.

❹ 동그라미 안에 해달의 얼굴을
그리면 캐리어 완성!

 폴라로이드 사진 ...

❶ 모서리가 둥근 네모를
그려요.

❷ 작은 네모를
겹쳐 그려요.

❸ 굵은 선으로 입체감을
표현해요.

❹ 작은 네모 안에
배를 그려요.

❺ 글자를 적어
넣으면 폴라로이드 사진 완성!

선글라스 ...

❶ 반원 두 개를 두껍게 그리고
사이를 이어 안경 모양을 만들어요.

❷ 안경알에 비스듬한 선 두 개를
그려 반짝이는 부분을 표현해요.

❸ 반짝이는 부분을 제외한
안경알을 칠하면 선글라스 완성!

부끄러워

❶ 얼굴과 귀를 그려요.
이때 귀를 아래쪽으로
처지게 그리는 게 포인트예요.

❷ 얼굴을 감싸듯
손을 그려요.

❸ 눈, 코, 입을
그려요.

❹ 눈썹과 수염을 그리고
출렁이는 물을 표현하면
부끄러운 해달 완성!

닻

❶ 동그라미 두 개를
겹쳐서 그려요.

❷ 아래에 십자가
모양을 그리고 두껍게 칠해요.

❸ 십자가 아래에 두꺼운
선을 둥글게 그리면 닻 완성!

파인애플

❶ 타원형을 그려요.

❷ 사선을 그려 체크무늬를
만들어요.

❸ 맨 위에 잎사귀를 그리고
칠하면 파인애플 완성!

 맛있는 코코넛 .

❶ 깊은 반원을 그리고
꼼꼼하게 칠해요.

❷ 윗부분을 진하게
덧칠해요.

❸ 비스듬하게 막대를 그리고
위에 작은 점을 찍어요.

❹ 세모를 그려 우산 모양
장식을 만들어요.

❺ 패턴을 그려 넣어 꾸미면
맛있는 코코넛 완성!

 선크림 .

❶ 아래가 뚫린
네모를 그려요.

❷ 뚫린 부분에 가로로
납작한 네모를 그려 칠해요.

❸ 윗부분을 두껍게 칠하고
세로로 짧은 선을 그려요.

❹ 가운데에 동그라미를
그려 칠하고 표정을 넣어요.

❺ 동그라미 주변에 짧은 선을 그려
해를 만들면 선크림 완성!

 아이스크림 ·

❶약간 비스듬한 네모를
그리고 꼼꼼하게 칠해요.

❷아래쪽에 막대를
그리고 칠해요.

❸세로로 무늬를 넣고, 바닥에 얼룩을
그리면 아이스크림 완성!

 칵테일 ·

❶깊은 반원을
그려요.

❷와인잔 모양으로
아랫부분을 이어 그려요.

❸잔 안에 음료를
채워요.

❹구부러진 빨대를 그려요.
음료 안에 점을 찍어
기포를 표현해요.

❺동그라미와 세모를 이용해 과일을
그려서 잔을 꾸미면 칵테일 완성!

❶머리와 귀를
그려요.

❷그대로 이어 몸과 한쪽 다리를 그려요.
누워있는 모습으로 그려야 해요.

❸나머지 다리를
그려요.

❹눈, 코, 입과
수염을 그려요.

❺눈썹을 그리고 몸의 가운데로
살포시 모은 손을 그려요.

❻손과 손 사이에 돌멩이나
조개를 그리고 칠해요.

❼꼬리를 그려 칠하고
무늬를 넣어요.

❽머리에 파라솔을 달아 꾸미면
헤엄치는 해달 완성!

귀여운 불가사리

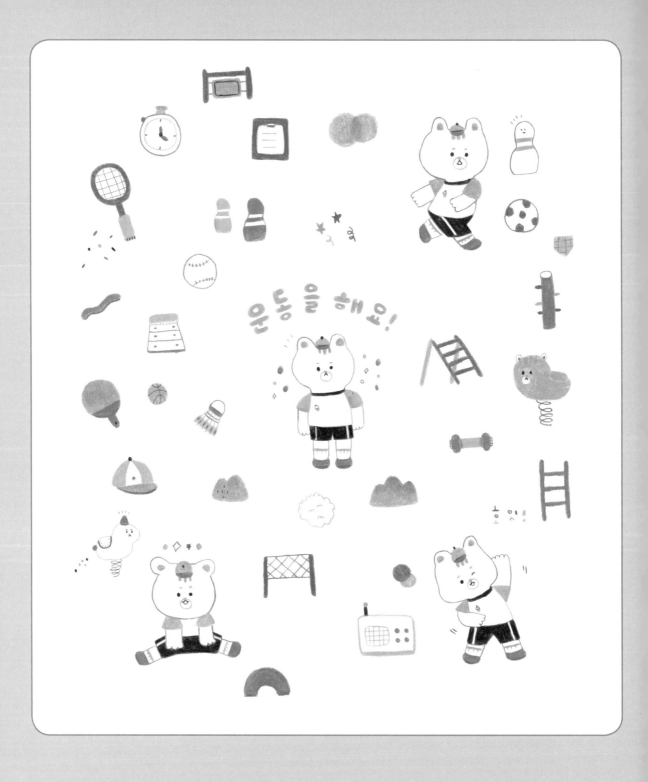

하나, 둘! 하나, 둘!
다양한 운동기구를 활용해서 건강한 몸을 만들어요.

🐻 호랑이 얼굴 ··

❶귀가 쫑긋한
얼굴 형태를 그려요.

❷눈과 입을
그려요.

❸귀와 눈썹, 코를
그려요.

❹머리 한가운데에 뒤집어진
반원을 그리고 칠해요.

❺모자를 그려 꾸미고 이마에 무늬를
넣으면 호랑이 얼굴 완성!

🏸 배드민턴 공 ··

❶뒤집어진 반원을 약간
길쭉하게 그려요.

❷아랫부분을
두껍게 칠해요.

❸세로로 선을
여러 개 그려요.

❹세로 선을 가로질러 가로로
선을 두 개 그려요.

❺세로 선에 깃털을 붙여 칠하고,
중앙선을 그리면 배드민턴 공 완성!

🏸 배드민턴 라켓

① 동그라미를
그려요.

② 테두리를 두껍게
칠해 라켓 틀을
만들어요.

③ 굵기가 다른 네모로
손잡이를 만들어요.

④ 손잡이의
아랫부분을 꾸며요.

⑤ 라켓 틀 안에
체크무늬를 넣으면
배드민턴 라켓 완성!

배드민턴 네트

① 가로로 두꺼운 선을
그려요.

② 양옆에 세로로 두꺼운
기둥을 만들어요.

③ 기둥 사이에 네모를
그리고 꼼꼼하게 칠해요.

④ 네모와 기둥을 잇고,
네모 안에 작은 네모를 겹쳐
그리면 배드민턴 네트 완성!

뜀틀

① 가로로 두꺼우면서도
납작하게 칠해요.

② 아래에 선을
이어 그려요.

③ 촘촘하게 세로 선을
그려 꾸며요.

④ 그 아래에 사다리꼴
모양으로 틀을 만들어요.

⑤ 가로로 선을 그려 단을 나누고
점을 찍어 꾸미면 뜀틀 완성!

 초시계 ···

❶동그라미를
그려요.

❷그 안에 더 작은
동그라미를 겹쳐 그려요.

❸가운데에 점을 찍고 짧은
선을 그려 시간을 표시해요.

❹시곗바늘을
그려요.

❺위에 버튼을 그려 넣어
꾸미면 초시계 완성!

 볼링핀 ···

❶둥글게 선을 그려요.

❷아래를 이어 그려 볼링핀
형태를 만들어요.

❸오목하게 들어간 부분에
선 두 개를 두껍게 칠해요.

❹귀여운 표정을 넣으면
볼링핀 완성!

메모장 ···

❶네모를
그려요.

❷위쪽에 작은 네모를 그려
집게를 만들어요.

❸집게에 겹쳐 네모를
그리고 선을 그려요.

❹바깥을 꼼꼼하게 칠하면
메모장 완성!

 ## 다람쥐 스프링카

❶ 몸통이 될
선을 그려요.

❷ 빈 곳을 움푹하게 이어요.
이곳은 나중에 안장이 될 거예요.

❸ 눈, 코, 입을
그려요.

❹ 코를 시작점으로 입
바깥쪽을 동그랗게 그려요.

❺ 쫑긋 올라간 귀를 그리고
안쪽을 칠해요.

❻ 몸통을
꼼꼼하게 칠해요.

❼ 빈 곳에 안장을
그리고 칠해요.

❽ 이마에 무늬를 넣고 아래에
스프링을 그리면 다람쥐
스프링카 완성!

야구공

❶ 동그라미를
그려요.

❷ 둥근 선을 그리고 짧은
선으로 박음질을 표현하면
야구공 완성!

탁구채

❶ 1/4이 잘린 동그라미를
그리고 꼼꼼하게 칠해요.

❷ 동그라미에 이어 손잡이를
그리면 탁구채 완성!

라디오

❶ 가로로 긴 네모를
그려요.

❷ 아래를 두껍게
칠해요.

❸ 네모와 점으로 버튼과
스피커를 만들어요.

❹ 안테나를 그리고 음표로
꾸미면 라디오 완성!

❶ 둥근 머리를 그려요.

❷ 머리에 이어서
몸통을 그려요.

❸ 눈과 입을 그려요.

❹ 눈썹과 코를 그려요.

❺ 머리에는 세모난 뿔을 그리고
엉덩이에는 동그란 꼬리를 그려요.

❻ 등에 반원을 그려 안장을
만들고 꾸며요.

❼ 아래에 스프링을 그리면
공룡 스프링카 완성!

사다리

❶ 비스듬한 선 두 개를
나란히 그려요.

❷ 선에 이어 비스듬하게
선을 더 그려요.

❸ 두 번째 그린 선에 가로로 선을
그려 칸을 나누면 사다리 완성!

물통

❶ 작은 네모를 그려
뚜껑을 만들어요.

❷ 큰 네모를 이어 그려
물통의 형태를 만들어요.

❸ 뚜껑에 세로로
굵은 선을 그려요.

❹ 물통 안에 작은
네모를 겹쳐 그려요.

❺ 물을 꼼꼼하게 칠하고
점을 찍어 공기방울을
표현하면 물통 완성!

 체조하는 호랑이 ···

① 두 귀가 쫑긋한 얼굴을
약간 비스듬하게 그려요.

② 눈, 코, 입, 눈썹을
그려요.

③ 귀를 칠하고, 코에 이어
입 주변을 동그랗게 그려요.

④ 머리에 모자를 씌우고,
이마에 무늬를 그려요.

⑤ 목 부분을
두껍게 그려요.

⑥ 세모로 운동복의 소매를 만들고
그대로 이어 한쪽 팔을 그려요.

⑦ 같은 방법으로 반대쪽 팔을
그리고 소매에 이어 선을 그려요.

⑧ 바지를 그려요. 바지의
양옆에 세로로 선을 그려 꾸며요.

⑨ 세로 선을 제외하고
꼼꼼하게 칠해요.

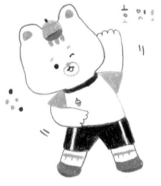

⑩ 다리를 그리고 양말과 신발을
신기면 체조하는 호랑이 완성!

🏋 **아령** ···

① 가로로 납작한 네모를
그리고 칠해요.

② 양옆을 막아주듯 세로로
긴 타원형을 그리고 칠해요.

③ 양쪽 가장자리를 조금 더
꾸미면 아령 완성!

🏀 농구공

❶ 동그라미를 그리고 꼼꼼하게 칠해요.

❷ 세로로 둥근 선을 그려요.

❸ 가로로 둥근 선을 추가해 꾸미면 농구공 완성!

🧢 모자

❶ 뒤집어진 반원을 그려요.

❷ 둥글게 세로로 선을 긋고, 양옆 가장자리를 꼼꼼하게 칠해요.

❸ 찌그러진 반원으로 모자의 챙을 만들어요.

❹ 동그라미와 별 모양으로 꾸미면 모자 완성!

🐻 운동왕 호랑이

❶ 귀가 쫑긋한 얼굴 형태를 그려요.

❷ 귀를 칠해요.

❸ 눈, 코, 입, 눈썹을 그리고, 입 주변을 동그랗게 그려요.

❹ 머리에 모자를 씌우고, 이마에 무늬를 그려요.

❺ 얼굴 아래에 세모로 소매를 만들고 팔을 그려요.

❻ 다리를 벌리고 있는 모양으로 바지를 그리고 꼼꼼하게 칠해요.

❼ 바지에 이어 발을 그려요.

❽ 발에 양말과 신발을 신기면 운동왕 호랑이 완성!

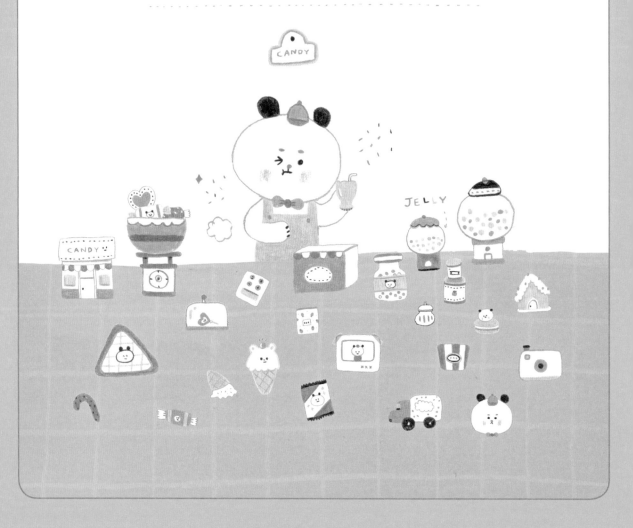

어디서 달콤한 냄새가 난다했더니 판다네 사탕가게였네요.
우리 사탕 딱 하나만 사 먹을까요?

❶동그라미를
그려요.

❷작은 동그라미를 그려 귀를
만들고 검은색으로 꼼꼼하게 칠해요.

❸콩알 같은
눈을 찍어요.

❹코와 입을
그려요.

❺눈썹을 그리고
볼을 연하게 칠해요.

❻머리에 작은 모자를
그려요.

❼모자를
꼼꼼하게 칠해요.

❽모자 색과 맞춰서 나비넥타이를
달아주면 판다 얼굴 완성!

 막대 사탕 ..

❶작은 하트를
그리고 칠해요.

❷작은 하트를 감싸듯이
큰 하트를 그려요.

❸더 큰 하트를
그려 감싸요.

❹큰 하트와 더 큰 하트의
사이를 꼼꼼하게 칠하고,
아래에 포장지를 그려요.

❺포장지에 막대를
이으면 막대 사탕 완성!

❶목이 살짝 올라온 네모로
병의 형태를 그려요.

❷모서리가 둥글고 납작한
네모로 뚜껑을 그려요.

❸뚜껑의 위아래를
두껍게 칠해 꾸며요.

❹병의 가운데에
작은 판다 얼굴을 그려요.

❺판다 얼굴 위아래에
선을 그려요.

❻판다 얼굴을 제외한 나머지 부분을
꼼꼼하게 칠해서 상표를 만들어요.

❼상표의 위아래에
선을 그려 꾸며요.

❽작은 동그라미를
그려 알사탕을 표현해요.

❾다양한 색으로 알사탕을 그려 넣으면
판다네 알사탕 완성!

 판다네 간판 ···

❶둥근 반원에
네모를 이어 그려요.

❷바깥 라인을
두껍게 칠해요.

❸반원 가운데에
점을 찍어요.

❹네모 안에 글자를 쓰면
판다네 간판 완성!

🍬 사탕 1

① 모서리가 둥근
네모를 그려요.

② 가운데에 동그라미를
그리고 표정을 넣어요.

③ 네모의 양쪽을
굵은 선으로 꾸며요.

④ 나머지 빈 곳을
꼼꼼하게 칠해요.

⑤ 네모 양옆에 날개를 그리면
사탕 1 완성!

🍬 사탕 2

① 모서리가 둥근
네모를 그려요.

② 작은 동그라미를 그려
물방울무늬를 넣어요.

③ 동그라미를 제외한 나머지
부분을 꼼꼼하게 칠해요.

④ 네모의 양쪽에
날개를 그려요.

⑤ 날개에 얇은 선을 그려 끈을
만들면 사탕 2 완성!

Tip 패턴을 바꿔 넣으면 다양한
사탕을 그릴 수 있어요!

🏁 왕사탕

① 동그라미를 그리고
꼼꼼하게 칠해요.

② 표정을
넣어요.

③ 머리에 깃발을 그려
장식하면 왕사탕 완성!

 판다네 과자 ·

❶네모를
그려요.

❷위아래에 대각선을
그리고 꼼꼼하게 칠해요.

❸다른 색으로 선을
덧그려 강조해요.

❹빈 곳에 동그라미를
그려요.

❺귀와 눈, 입을 그려
판다 얼굴을 만들어요.

❻판다 얼굴 주변에
반짝이를 그려요.

❼네모의 위아래를
뾰족뾰족하게 꾸미면
판다네 과자 완성!

계산기 ·

❶모서리가 둥근
네모를 그려요.

❷위쪽에 납작한
네모를 겹쳐 그리고 칠해요.

❸다른 색으로 납작한 네모의
아래쪽에 선을 덧그려 강조해요.

❹동그라미를 여러 개 그려
버튼을 만들어요.

❺버튼에 기호를 적으면
계산기 완성!

 캔디 머신 ·

❶ 위는 둥글게, 아래는 물결무늬로
그리고 칠해 뚜껑을 만들어요.
위쪽에 작은 점도 찍어요.

❷ 뚜껑에 이어
동그라미를 그려요.

❸ 작은 네모를 이어 그리고
조그만 구멍을 겹쳐 그려요.

Tip 두 가지 색을 섞으면
다양한 색을 만들 수 있어요.

❹ 구멍을 제외한 네모를
꼼꼼하게 칠해 몸체를
만들어요.

❺ 진한 색으로 뚜껑과
몸체의 아래쪽을 덧그려
강조해요.

❻ 동그라미 안에 다양한 색의 알사탕을
가득 채우고 주변을 꾸미면
캔디 머신 완성!

과자 통 ·

❶ 위는 넓고 아래는 좁은
네모를 그려요.

❷ 가운데에 납작한 타원형을
그리고 글씨를 넣어요.

❸ 타원형 바깥에 선을 한 번 더
그려 상표를 만들어요.

❹ 상표를 피해 네모에
세로로 선을 그려요.

❺ 간격을 두어 꼼꼼하게
칠하면 과자통 완성!

📝 메모장

❶ 모서리가 둥근
네모를 그려요.

❷ 왼쪽에 작은 네모를 넣어요. 이때
첫 번째 네모 안에 체크표시(✔)를 하면
디테일을 살릴 수 있어요.

❸ 위에는 점을 찍고, 작은 네모
옆에는 선을 그려 꾸며요.

❹ 큰 네모 바깥쪽에 선을 여러 번
겹쳐 그려 입체감을 주세요.

❺ 맨 위에 스프링을
연결하면 메모장 완성!

곰돌이 아이스크림

❶ 귀가 쫑긋한 곰돌이 얼굴 형태를 그려요.
이때 아래쪽은 연결하지 말아요.

❷ 귀를 칠하고 아래쪽을
올록볼록하게 이어요.

❸ 눈, 코, 입을
그려요.

❹ 귀와 귀 사이에 작은 동그라미를
그리고, 아래에는 세모를 뒤집어
그려 꼼꼼하게 칠해요.

❺ 작은 동그라미는 반짝이는
부분을 제외해 칠하고,
세모에는 체크무늬를 그려
콘을 만들면 곰돌이 아이스크림 완성!

맛있어

❶ 가로로 납작한 네모를
그려 간판을 만들어요.

❷ 아래에 큰 네모를 이어
그려 건물을 만들어요.

❸ 건물 위에 물결무늬를
그려요.

❹ 알파벳 H 모양으로
선을 그려요.

❺ 세로 선을 한 번 더 긋고 점을 찍어 문을
만들어요. 물결무늬 위에도 선을 하나 그려요.

❻ 문의 절반 정도 되는
높이까지 벽을 칠해요.

❼ 물결무늬를 번갈아가며 칠해
천막을 만들고, 창문도 만들어요.

❽ 간판을 꾸며요.

❾ 창문을 살살 덧칠해
꾸미면 사탕가게 완성!

가랜드 ···

❶ 뒤집어진 세모를
여러 개 이어서 그려요.

❷ 패턴을 넣어서 다양하게
꾸미면 가랜드 완성!

📷 사진 ..

❶ 모서리가 둥근
네모를 그려요.

❷ 작은 네모를 겹쳐 그리고
그 안에 판다의 형태를 그려요.

❸ 판다의 귀와 표정을
그려요.

❹ 모자와 옷을 칠하고
바깥쪽에 글자를 넣어요.

❺ 모서리에 작은 네모를 그려 넣어
테이프를 붙인 것처럼 꾸미면 사진 완성!

📷 카메라 ..

❶ 모서리가 둥근
네모를 그려요.

❷ 가운데에 동그라미 두 개를
겹쳐 그리고 칠해요.

❸ 플래시와 셔터를
그려 넣어요.

❹ 플래시와 카메라 몸체의
아랫부분을 칠해요.

❺ 주변을 꾸미면
카메라 완성!

 스마트폰 ..

❶ 세로로 길쭉한
네모를 그려요.

❷ 네모 안에 작은 네모를
겹쳐 그려요.

❸ 작은 네모에 아이콘을
그려 넣어요.

❹ 바깥쪽에 홈버튼을
만들어요.

❺ 주변에 반짝이를 그려
꾸미면 스마트폰 완성!

 저울 ..

❶ 가로로 납작한
막대를 그려요.

❷ 막대에 이어
네모를 그려요.

❸ 한글 모음 ㅠ자 모양으로
저울의 윗부분을 그려요.

❹ 네모를 제외한 부분을
꼼꼼하게 칠해요.

❺ 네모에 동그라미 두 개를
겹쳐 그려요.

❻ 가운데에 중앙을 표시하고
눈금을 그리면 저울 완성!

❶갈매기 모양의 선을 긋고
선의 끝을 직각으로 이어요.

❷창문을
칠해요.

❸나머지 빈 부분을
꼼꼼하게 칠해요.

❹어두운 색으로 창문과
라이트를 그려 트럭의
앞부분을 만들어요.

❺트럭 앞부분에 이어
큰 네모를 그려요.

❻바퀴를 그리고
꼼꼼하게 칠해요.

❼네모 안에
구름 모양을 그려요.

❽작은 점으로 꾸미면
판다의 사탕 트럭 완성!

딸기사탕 통 ·········

❶가로로 납작한 타원형을
그리고 꼼꼼하게 칠해
뚜껑을 만들어요.

❷뚜껑의 끝부분에 이어
세로로 선을 그려요.

❸세로 선 위아래에
두꺼운 선을 그려
통을 만들어요.

❹뚜껑의 안쪽을
진한 색으로 덧칠해요.

❺점선으로
통을 꾸며요.

❻한가운데에 딸기를 그려
장식하면 딸기사탕 통 완성!

· ·

❶네모를 그리고
윗부분을 두껍게 칠해요.

❷가운데에
네모를 그려 상표를 넣어요.

❸상표 주변으로 딸기를
여러 개 그려요.

❹작은 점을 찍어
꾸미면 딸기 과자 완성!

과자 집 ·

❶아래가 물결무늬인
지붕을 그려요.

❷지붕에 이어
네모난 집을 그려요.

❸둥근 문을
만들어요.

❹지붕과 문을 제외한 벽을
꼼꼼하게 칠해요.

❺지붕의 물결무늬를 한 번 더
덧그려 꾸미고, 문도 꾸며주세요.

❻지붕에 점을 찍어 사탕을 만들고,
바닥을 그리면 과자 집 완성!

유리병 ·

❶위쪽이 뚫린
네모를 그려요.

❷가로로 납작한 네모를
그려 위쪽을 막고
짧은 선으로 꾸며요.

❸납작한 타원형을
그리고 꼼꼼하게 칠해
뚜껑을 만들어요.

❹뚜껑에 손잡이를
만들어요.

❺작은 네모를 그리고
칠한 다음 더 작은 네모를
겹쳐 그려 상표를 만들면
유리병 완성!

 세모 간판 ·

❶ 모서리가 둥근 세모를
그려요.

❷ 테두리를
두껍게 칠해요.

❸ 안쪽에 다른 색으로
선을 한 번 더 그려요.

❹ 가운데에 판다 얼굴을
그려 넣어요.

❺ 주변에 체크무늬를 넣어
꾸미면 세모 간판 완성!

 판다 마카롱 ·

❶ 판다 얼굴을
그려요.

❷ 얼굴에 이어 가로로 납작한 타원형을
그리고 꼼꼼히 칠한 다음,
점을 찍어 꾸며요.

❸ 타원형 아래에 둥근 선을
그려 입체감을 주세요.

❹ 아래를 구불구불하게
그리고 칠해요.

❺ 마지막으로 둥근 선을 그리고
꼼꼼하게 칠하면 판다 마카롱 완성!

❶ 넓적한 타원형을
그려요.

❷ 검은색으로 작은 동그라미
두 개를 그리고 칠해
귀를 만들어요.

❸ 눈썹과 눈, 코, 입을 그리고
볼을 살짝 칠해
귀여운 표정을 그려요.

❹ 머리에
모자를 씌워요.

❺ 얼굴에 이어 한쪽 팔을
그리고 손톱을 그려요.

❻ 앞치마를
입혀주세요.

❼ 손을 흔드는 모양으로
반대쪽 팔을 위쪽으로 그리고,
다리를 그려요.

❽ 앞치마를 꼼꼼하게 칠하고
단추를 달아주세요.

❾ 목에 리본을 그리고 신발을
신기면 인사하는 판다 완성!

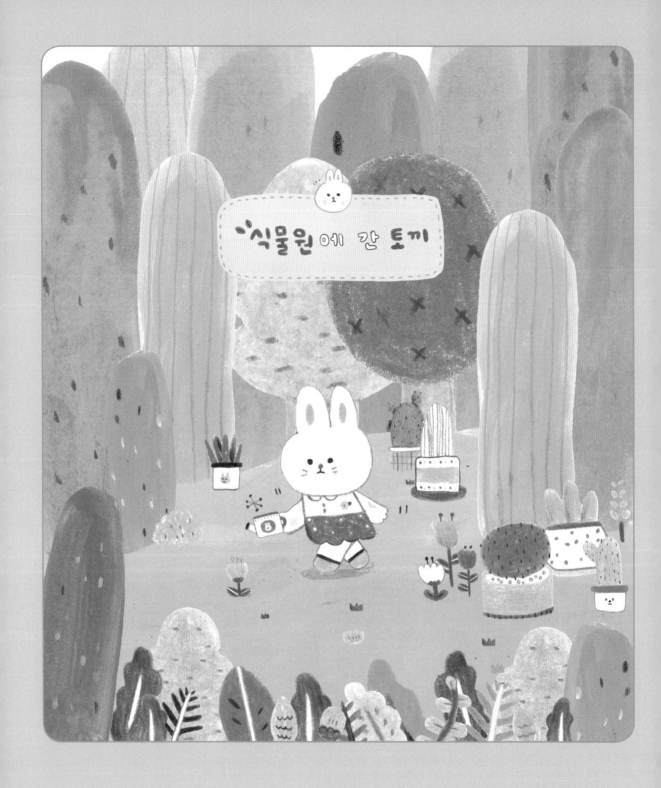

다양한 종류의 꽃과 나무가 가득한 식물원이에요.
식물에 물도 주고 사진도 찍으면서 즐거운 시간을 보냈답니다.

 토끼 얼굴 .

❶옆으로 누운
3자 모양으로 귀를 그려요.

❷귀에 이어
동그란 얼굴을 그려요.

❸눈, 코, 입을 그려
표정을 넣어요.

❹귀와 볼을
칠해요.

❺목에 옷깃을
그려요.

❻옷깃에 짧은 세로 선을 그려
꾸미면 토끼 얼굴 완성!

식물원 .

❶아래가 뚫린 넓은 세모로
지붕을 그려요.

❷지붕에 이어 아래쪽을
각지게 그려요.

❸세모와 네모가 이어지는
부분도 각지게 그려 나눠요.

❹세로로 선을 그려요.
이때 각이 꺾이는 부분이
연결되도록 그려요.

❺가로로 선을 그려요.
이때 문이 들어갈 부분은
비워두세요.

HOME

❻빈 공간에 문을 그려
칠하고 지붕을 꾸미면
식물원 완성!

❶ 모서리가 둥근
네모를 그려요.

❷ 네모 위에 물결무늬를
그리고 칠해요.

❸ 가운데에 두 개의
동그라미를 겹쳐 그려요.

❹ 동그라미와 동그라미
사이를 꼼꼼하게 칠해요.

❺ 동그라미 한가운데에
작은 동그라미로 렌즈를 그려요.

❻ 셔터를 그리고 꾸미면
카메라 완성!

 화관 쓴 토끼

❶ 토끼 귀를
그려요.

❷ 귀에 이어 동그란 얼굴을
그려요.

❸ 감은 눈과 코, 입을
그려 표정을 넣어요.

❹ 귀와 볼을
칠해요.

❺ 타원형과 짧은 선을 이용해
머리에 나뭇잎을 그려요.

❻ 나뭇잎 사이에 다른 모양의
나뭇잎을 그려 채워요.

❼ 열매와 나뭇잎들로 화관을
만들면 화관 쓴 토끼 완성!

Tip 다양한 나뭇잎을 따라 그려보세요.

🌵 선인장 ·

❶ 물감을 사용해 세로로 긴 기둥을 칠해주세요.

❷ 물감이 마르면 진한 색연필로 명암을 넣어요.

❸ 색연필로 짧은 선을 그려 가시를 만들면 선인장 완성!

Tip 선인장의 무늬를 다양하게 만들어보세요.

🌵 분홍 선인장 ·

❶ 위쪽이 뚫린 네모를 그려요.

❷ 위를 막아주듯이 두껍게 그리고 칠해요.

❸ 네모 안에 표정을 그려 넣어 화분을 만들어요.

❹ 화분 위에 두껍고 긴 선인장을 그리고 분홍색으로 꼼꼼하게 칠해요.

❺ 긴 선인장 옆에 작은 선인장을 그려 칠한 다음, 진한 색으로 명암을 넣어요.

❻ 선인장에 짧은 선을 그려 넣어 가시를 표현하면 분홍 선인장 완성!

 초록 선인장 ···

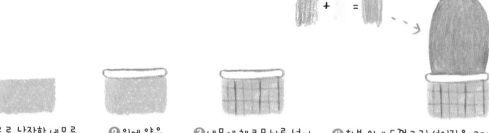

① 가로로 납작한 네모를 그리고 꼼꼼하게 칠해요.

② 위에 얇은 막대를 그려요.

③ 네모에 체크무늬를 넣어 화분을 만들어요.

④ 화분 위에 두껍고 긴 선인장을 그리고 두 가지 색을 섞어 꼼꼼하게 칠해요.

⑤ 작은 선인장을 붙여 그리고 칠해요.

⑥ 진한 색으로 선인장의 경계 부분을 칠해 명암을 넣어요.

⑦ 짧은 선으로 가시를 표현하면 초록 선인장 완성!

하얀 선인장 ···

① 두껍고 긴 선인장을 그려요.

② 짧은 선으로 가시를 표현해요.

③ 선인장 아래에 네모를 그려 화분을 만들어요.

④ 화분 위에 물결무늬를 넣어요.

⑤ 물결무늬 아래쪽을 꼼꼼하게 칠하면 하얀 선인장 완성!

 ## 줄무늬 선인장 ···

❶ 두껍고 긴 선인장을
그려요.

❷ 세로로 선을 그려
선인장 안을 가득 채워요.

❸ 선인장 아래에 네모를
그려 화분을 만들어요.

❹ 화분에 패턴을 넣어
예쁘게 장식해요.

❺ 화분 아래에 받침대를 그리고 주변을
꾸미면 줄무늬 선인장 완성!

동그란 선인장 ···

❶ 타원형을 그려요.

❷ 꼼꼼하게
칠해요.

❸ 짧은 선으로 가시를
표현해 선인장을 만들어요.

❹ 선인장 아래에 둥글게
선을 그려요.

❺ 둥근 선에 이어 네모를
그려 화분을 만들어요.

❻ 화분을 꼼꼼하게
칠해요.

❼ 화분 아래쪽을 다른 색으로
칠해 포인트를 줘요.

❽ 동그라미로 자갈을
만들고, 짧은 선으로 꾸미면
동그란 선인장 완성!

물뿌리개

❶네모를
그려요.

❷토끼 얼굴
형태를 그려요.

❸귀를 칠하고 표정을
넣어요.

❹토끼를 둘러싸며
동그라미를 그려요.

❺토끼를 제외한 동그라미
안을 꼼꼼하게 칠해요.

❻네모의 위쪽을
두껍게 칠해요.

❼네모의 위쪽을 꾸미고,
양옆에는 손잡이와 물 뿌리는
부분을 만들어요.

❽물 뿌리는 부분을
두껍게 칠하고 명암을 넣으면
물뿌리개 완성!

메시지

❶네모난 말풍선을
그려요.

❷가운데에 하트를 그리고
꼼꼼하게 칠해요.

❸하트에 표정을 넣고
꾸미면 메시지 완성!

 ## 당근

❶둥근 역삼각형을 그리고　❷윗부분에 당근 잎사귀를　❸선으로 주름을 그리면
　꼼꼼하게 칠해요.　　　　　그리고 칠해요.　　　　　　　　당근 완성!

 ## 먹다 남은 당근

❶뒤집어진 3자를　　　❷끝부분을 둥글게 이어　❸몸통을 꼼꼼하게
　그려요.　　　　　　　당근 몸통을 만들어요.　　　　칠해요.

❹윗부분에　　　　　　❺잎사귀를 칠하고, 당근 몸통에
당근 잎사귀를 그려요.　　　주름을 그리면
　　　　　　　　　　　먹다 남은 당근 완성!

 ## 토끼 구름

❶구름의 형태를　　　　❷눈, 코, 입을 그리고　❸귀를 그리고 안쪽을
　그려요.　　　　　　　수염도 그려요.　　　　칠하면 토끼 구름 완성!

🌷 봉오리 꽃

1 꽃의 형태를
그려요.

2 꼼꼼하게
칠해요.

3 꽃 수술을
그려요.

4 진한 색으로 꽃의
아래쪽에 명암을 넣어요.

5 아래에 굵은 선을
그려 줄기를 만들어요.

6 줄기 양옆으로
잎을 그리고 세로로
두 줄을 넣어요.

7 세로 줄 사이를 제외한
잎을 꼼꼼히 칠하면
봉오리 꽃 완성!

Tip 다양한 색으로 그려보세요!

✳ 활짝 핀 꽃

1 둥글둥글한 선으로
꽃의 형태를 그려요.

2 꼼꼼하게
칠해요.

3 한가운데에 작은
동그라미를 그리고 칠해요.

4 동그라미 바깥쪽으로
수술을 그리면
활짝 핀 꽃 완성!

📝 토끼 메모장

1 모서리가
둥근 네모를 그려요.

2 위쪽에 작은 토끼를
그려요.

3 위의 양쪽 모서리를
꾸며요.

4 토끼 아래에 선을 그리면
토끼 메모장 완성!

❶토끼의
얼굴 형태를 그려요.

❷눈, 코, 입과
수염을 그려요.

❸얼굴에 이어 옷을 그려요.
이때 아래쪽에 물결무늬를 넣어
포인트를 주세요.

❹팔과 다리를 그려요.
팔을 그릴 때 한쪽 팔은
위를 향해 그려요.

❺옷깃과
가방을 그려요.

❻가방끈을
칠해요.

❼옷에 단추를 그리고
치마에는 물방울무늬를 그려 넣어요.

❽물방울무늬를 살려서
치마를 칠해요.

❾귀를 칠하고
신발을 신겨주세요.

❿볼과 팔꿈치를 옅게 칠하면
인사하는 토끼 완성!

 세모 나무

 →

Tip 색연필을 눕혀서
비스듬히 칠해주세요.

❶길쭉한 세모를 그리고
비스듬히 칠해요.

❷점을 찍어
패턴을 넣어요.

❸네모를 그리고 칠해
나무 기둥을 만들어요.

❹기둥에 결을 그리고,
바닥에 점을 찍어 풀을
만들면 세모 나무 완성!

 초록 나무

❶세모를
그려요.

❷아래에 이어서
또 세모를 그려요.

 ❸두 개의 세모를
초록색으로 칠해요.

 ❹네모를 그리고 칠해
나무 기둥을 만들어요.

 ❺기둥에 결을
그리면 초록 나무 완성!

구름 나무

❶세로로 길쭉한
구름 모양을 그려요.

❷꼼꼼하게
칠해요.

❸네모를 그리고 칠해
나무 기둥을 만들어요.

❹나무에 점을 찍어 패턴을
넣으면 구름 나무 완성!

🫐 파란 나무 ···

① 세로로 살짝 길쭉한
타원형을 그려요.

② 꼼꼼하게
칠해요.

③ 네모를 그리고 칠해
나무 기둥을 만들어요.

④ 나무에 X 모양 패턴을
넣으면 파란 나무 완성!

🚩 깃발 ···

① 세모를 그리고
칠해요.

② 세모의 왼쪽에
두꺼운 기둥을 그려요.

③ 세모 안에 체크무늬를
그려 넣어요.

④ 아래쪽에 둥글게 받침을
그리고 칠하면 깃발 완성!

✉️ 편지 ···

① 모서리가 둥근 세모를
거꾸로 그려요.

② 세모 아래쪽을
네모 모양으로 이어요.

③ 네모의 모서리에서 가운데
쪽으로 점선을 그려요.

④ 세모의 꼭짓점 부분에
동그라미를 그리고 칠해요.

⑤ 동그라미 안에 점을
찍으면 편지 완성!

장식

❶구름 모양을 그리고
꼼꼼하게 칠해요.

❷바깥쪽으로
선을 그려요.

❸바깥으로 한 번 더 선을
그리면 장식 완성!

풀

❶세로로 길쭉한
줄기를 그려요.

❷꼼꼼하게
칠해요.

❸양옆으로 짧은 줄기를
여러 개 칠하면 풀 완성!

Tip 응용해서 다양한 풀을 그려보아요!

❶ 네모를
그려요.

❷ 오른쪽에 길쭉한 세모를 그리고
칠해 지지대를 만들어요.

❸ 네모에 숫자를
그려요.

❹ 숫자를
두껍게 칠해요.

❺ 위쪽을 꾸미면
달력 완성!

Tip 자유로운 선을
그려 꾸며보세요.

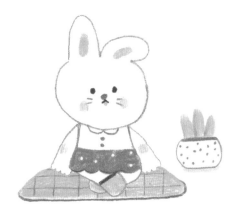

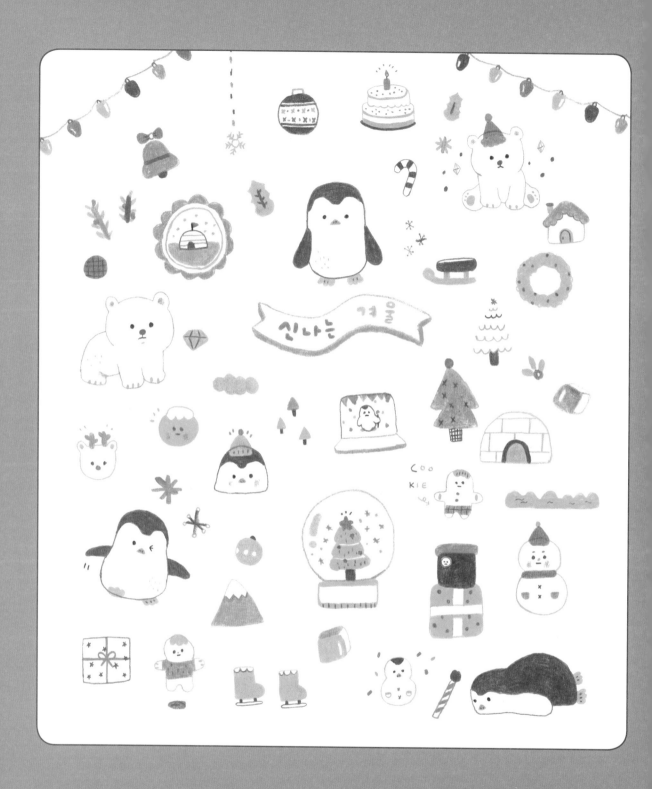

겨울에는 할 일이 정말 많아요.
북극곰이랑 펭귄과 놀아야 하고, 눈사람도 만들고,
아! 크리스마스도 있네요.

 빙산 ·

❶ 모서리가 둥근 세모를
그려요.

❷ 위쪽에
구불구불한 선을 그려요.

❸ 위쪽에는 짧은 선을 넣고,
아래쪽은 꼼꼼하게 칠해요.

❹ 진한 색으로 명암을 넣고
표정을 그리면 빙산 완성!

 이글루 ·

❶ 뒤집어진
반원을 그려요.

❷ 아래쪽에 두꺼운 선으로
문을 만들어요.

❸ 문을 제외한 나머지
부분을 꼼꼼하게 칠해요.

❹ 선을 그려 얼음을
표현하면 이글루 완성!

 모자 쓴 펭귄 ·

❶ 반원으로
얼굴 형태를 그려요.

❷ 눈과 부리를 그리고
볼을 살짝 칠해요.

❸ 머리에 세모를 그려
모자를 씌워요.

❹ 이마에 갈매기 모양의
무늬를 그려 꼼꼼하게 칠하면
모자 쓴 펭귄 완성!

보석 얼음 ·

❶ 다이아몬드 모양을
그리고 꼼꼼하게 칠해요.

❷ 선으로 각진 부분을
표현하면 보석 얼음 완성!

 얼음 결정 ·· 눈 결정 ··································

 →

+ 모양을 그리고, 사이사이에 X 모양으로
선을 더하면 얼음 결정 완성!

작은 동그라미에 바깥쪽으로 뻗어나가듯
선을 그린 다음, 화살표를 그리면 눈 결정 완성!

 펭귄 ···

① 세로로 둥글고 길쭉한
네모를 그린 다음, 눈과
부리, 배의 무늬를 그려요.

② 이마에 갈매기 모양의
무늬를 그려
꼼꼼하게 칠해요.

③ 팔을 그리고
꼼꼼하게 칠해요.

④ 발을 그리고 칠한 다음
물갈퀴를 표현하면 펭귄 완성!

 이글루 우표 ··

① 동그라미 두 개를
겹쳐 그려요.

② 가운데에 이글루를
그려요.

③ 하늘에서 내리는 눈과
바닥에 깔린 눈을 그려요.

④ 바깥쪽 동그라미를
올록볼록하게 꾸미면
이글루 우표 완성!

 썰매 ··

① 가로로 납작한 네모를
그리고 윗부분을 조금 남긴
다음 꼼꼼하게 칠해요.

② 아래쪽에 작은 네모
두 개를 그려 기둥을
만들어요.

③ 큰 날을 그려 기둥과
연결하면 썰매 완성!

 크리스마스트리 ··

① 아래쪽이 올록볼록한
세모를 그려요. 맨 위에
별도 하나 달아주세요.

② 꼭짓점에서 아래쪽으로
세로 선을 그려요.

③ 작은 네모를 그리고 칠해
나무 기둥을 만들어요.
기둥 위에 명암도 넣어요.

④ 작은 점을 찍어
반짝반짝하게 꾸미면
크리스마스트리 완성!

인사하는 북극곰 ··

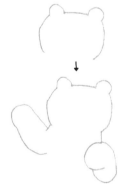

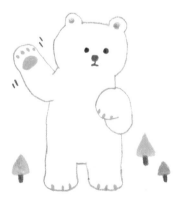

① 귀가 쫑긋한 머리를 그리고,
그대로 이어 앞발을 그려요.

② 몸통과 다리를
이어 그려요.

③ 눈, 코, 입을 그리고
귀를 칠해요.

④ 발바닥과 발톱을 그리면
인사하는 북극곰 완성!

 스노우볼 ·

❶아래쪽이 납작한
동그라미를 그려요.

❷원 안에 별을 그리고
강조해요.

❸둥근 선을 사용해 나무를 쌓듯이
그리고 꼼꼼하게 칠해요.

❹작은 네모로 나무의
기둥을 만들어요.

❺나무에 점을 찍고
선을 그려 꾸며요.

❻볼에 반짝이는 부분과
떨어지는 눈을 표현해요.

❼동그라미 아래에 네모를
그리고 꾸며 받침을 만들면
스노우볼 완성!

트리 구슬 장식 1 ·

❶동그라미를 그려요.

❷위아래를
조금씩 칠해요.

❸위아래에 선을 긋고,
고리를 만들어요.

❹패턴을 넣어 꾸미면
트리 구슬 장식 1 완성!

트리 구슬 장식 2 ·

❶동그라미를
그려요.

❷위아래에 물결무늬를
그리고, 꼼꼼하게 칠해요.

❸선과 점으로 패턴을 넣어
꾸미면 트리 구슬 장식 2 완성!

🔲 눈사람

❶ 동그라미 두 개가 서로
붙어있는 모양을 그려요.

❷ 위쪽 동그라미에
표정을 넣어요.

❸ 아래쪽 동그라미에
단추와 주머니를 만들어요.

❹ 모자를 씌우고, 목도리를
둘러주면 눈사람 완성!

🔲 얼음 쿠키

❶ 머리와 팔다리를 이어
사람 형태로 만들어요.

❷ 표정을 넣고
머리카락을 그려요.

❸ 단추를 달고 소매를
표현해요.

❹ 바지를 그리고 무늬를
넣으면 얼음 쿠키 완성!

🔔 종

❶ 위쪽은 동그랗고,
아래쪽은 넓고 납작한
모양을 그려요.

❷ 꼼꼼하게
칠해요.

❸ 방울과 끈 장식을
넣어요.

❹ 맨 위에 리본을
달아주면 종 완성!

🏠 집

❶아래가 물결무늬인 지붕을
그리고 꼼꼼히 칠해요.

❷지붕에 이어 네모를
그려요.

❸둥근 문과 굴뚝을 만들면
집 완성!

🎁 선물상자 1

❶모서리가 둥근
네모를 그려요.

❷+ 모양으로
끈을 그려요.

❸끈을 제외한 나머지
부분을 꼼꼼하게 칠해요.

❹칠한 부분에 점을 찍어
패턴을 넣으면
선물상자 1 완성!

🎁 선물상자 2

❶네모를
그려요.

❷별 무늬를
넣어요.

❸+ 모양으로 선을 긋고
가운데에 리본을 달아주면
선물상자 2 완성!

나도 선물 받고
싶어

산타 모자

①작은 동그라미를 그리고
반짝이는 모습을 표현해요.

②동그라미에 이어 아래쪽으로
세모를 그리듯 선을 그려요.

③아래에
구름 모양을 그려요.

④세모를 칠하고 구름 모양에
점을 찍으면 산타 모자 완성!

루돌프 얼굴

①두 귀가 쫑긋한
얼굴 형태를 그려요.

②눈과 코를 그리고
귀도 칠해주세요.

③머리에 두꺼운 뿔을 달아주면
루돌프 얼굴 완성!

리스

①동글동글한 선으로
동그라미를 그려요.

②점을 콕콕 찍어 장식하면
리스 완성!

스케이트

①신발 형태를
그려요.

②발목 부분을
올록볼록하게 꾸며요.

③꾸민 부분을 제외한
나머지를 꼼꼼하게 칠해요.

④아래에 날을 그리면
스케이트 완성!

 크리스마스카드 ···

❶ 아래쪽이 뚫린
네모를 그려요.

❷ 바닥을 이어 카드의 접힌
부분을 그려요. 맨 아래는
두껍게 칠해 입체감을 줘요.

❸ 가운데에
펭귄을 그려요.

❹ 주변을 꾸미고 글자를
적으면 크리스마스카드
완성!

 아기 북극곰 ···

❶ 두 귀가 쫑긋한
얼굴 형태를 그려요.

❷ 다리와 몸통을
이어 그려요.

❸ 눈, 코, 입을
그려요.

❹ 귀를 칠하고 발톱과
엉덩이 털을 그리면
아기 북극곰 완성!

 장갑 ···

❶ 벙어리장갑의
형태를 그려요.

❷ 점을 찍어 따뜻한
털실의 질감을 표현해요.

❸ 끝부분에 두꺼운 네모를
그리고 칠해 강조하면
장갑 완성!

 앉아있는 북극곰 ·

❶ 두 귀가 쫑긋한
얼굴 형태를 그려요.

❷ 얼굴과 동일한 너비로
앞다리를 이어 그려요.

❸ 눈, 코, 입을 그리고
귀를 칠해요.

❹ 양쪽으로 뻗은
뒷다리를 그려요.

❺ 짧은 선으로 발톱을
그리고, 발바닥도 칠해요.

❻ 머리에 모자를 씌우면
앉아있는 북극곰 완성!

지팡이 장식 · · · · · · · · · · · · · · · · ·

지팡이 모양으로 테두리를 그린 후,
무늬를 넣으면 지팡이 장식 완성!

· · · **반짝반짝 전구** · · · · · · · · ·

물결 모양으로 선을 그린 후, 타원형의 전구를 달아
예쁘게 칠하면 반짝반짝 전구 완성!

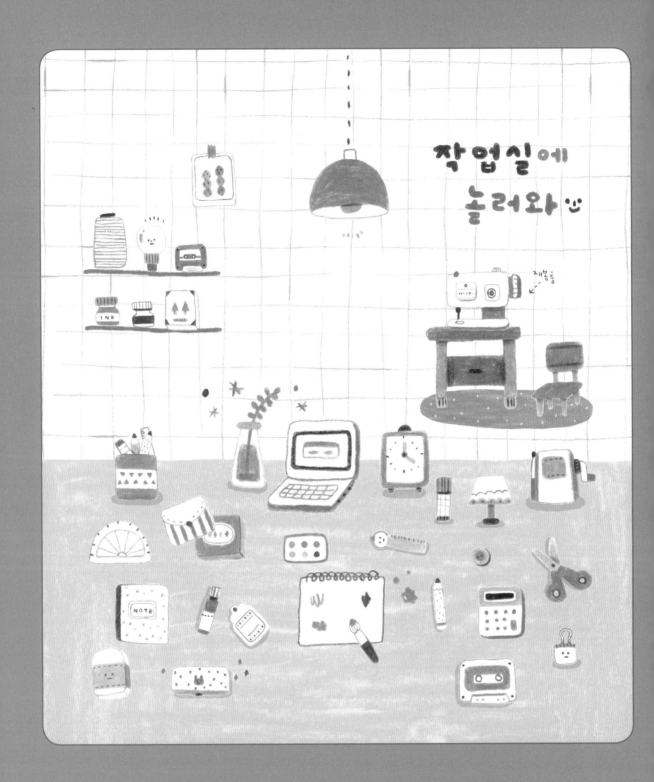

제 작업실에 초대할게요.
조금 지저분하지만 열심히 일한 흔적이니까 예쁘게 봐주세요.

노트

① 모서리가 둥근
네모를 그려요.

② 왼쪽을
두껍게 칠해요.

③ 네모 두 개를 겹쳐 그리고
글씨를 적어 상표를 만들어요.

④ 작은 점을 찍어서
꾸미면 노트 완성!

Tip 스프링 노트도 만들어보세요.

종이박스

① 네모를 그려요.

② 가운데에 타원형을 그리고
바깥쪽을 꼼꼼하게 칠해요.

③ 오른쪽과 아래를 칠해
입체감을 표현해요.

④ 경계를 진한 색으로
덧그려요.

⑤ 동그라미 안을 꾸미면
종이박스 완성!

 가위 .

❶그림을 참고해
손잡이를 그려요.

❷손가락이 들어갈 부분을
제외하고 꼼꼼하게 칠해요.
동그란 부분은 진한 색으로
강조해요.

❸손잡이에 이어 날을
길게 그리고 칠해요.

❹반대쪽 날을 그리고
명암을 넣은 다음, 가운데에
점을 찍어 연결하면
가위 완성!

네임택 .

❶테두리를 그려요.

❷맨 위에 동그라미를 그리고
가운데에는 작은 네모를 그려요.

❸네모 안쪽을 꾸미면
네임택 완성!

 연필 .

❶아래쪽이 뚫린
세모를 그리고 모서리를
진하게 칠해 심을 만들어요.

❷세모의 뚫린 부분을
지그재그로 막고
아래로 길게 이어
기둥을 그려요.

❸뒤에 두껍게 선을 그려
지우개를 만들어요.

❹짧은 선으로 패턴을
넣으면 연필 완성!

 ## 연필꽂이 ···

① 모서리가 둥근
네모를 그려요.

② 다양한 모양의 연필을 꽂아요.

③ 연필 뒤쪽에 자를
그려 넣어요.

④ 네모의 위아래에 선을
긋고 꼼꼼하게 칠해요.

⑤ 가운데에 패턴을 넣으면
연필꽂이 완성!

Tip 패턴을 다양하게
넣어보세요.

 ## 집게 ···

① 작은 네모를 그리고,
위쪽을 두껍게 칠해요.

② 집게 모양으로
손잡이를 그려요.

③ 표정과 패턴을
넣으면 집게 완성!

 ## 필통 ···

① 가로로 납작한
네모를 그려요.

② 아래쪽을 두껍게 칠한
다음 가운데에 버튼을 그려요.

③ 토끼 얼굴을
그려요.

④ 무늬를 넣어서 꾸미면
필통 완성!

성냥갑

①네모를 그려요.

②선을 추가해
입체감을 주세요.

③각 모서리를
강조해서 꾸며요.

④가운데에 나무를 그리고
꾸미면 성냥갑 완성!

서랍장

①가로로 굵은 선을
그려요.

②양쪽에 기둥을 만들고,
기둥 아래쪽을 강조해요.

③어두운 색으로 겹치는
부분에 그림자를 표현하고,
패턴을 넣어요.

④가운데에 네모를 그리고
칠한 다음 손잡이를 만들면
서랍장 완성!

자

①세로로 길쭉한 네모를
그리고 꼼꼼하게 칠해요.

②오른쪽에 짧은 선을
그려 눈금을 표시해요.

③맨 위에 귀여운 얼굴을
그리면 자 완성!

 각도기 ·

① 반원을 그려요.

② 안에 더 작은 반원을 겹쳐 그려요.

③ 중심을 잡고 바깥으로 뻗어나가는 선을 그려요.

④ 가장 바깥쪽 반원에 짧은 선으로 눈금을 표시하면 각도기 완성!

 무드등 ·

① 사다리꼴 모양으로 등을 만들어요.

② 아래쪽에 기둥과 받침대를 그려요.

③ 다양한 패턴으로 등을 꾸미면 무드등 완성!

 계산기 ·

① 모서리가 둥근 네모를 그려요.

② 위에 납작한 네모를 그리고, 그 주변만 꼼꼼하게 칠해요.

③ 진한 색으로 그림자를 표현해요.

④ 숫자가 표시될 네모 안을 더 작은 네모로 칠해요.

⑤ 작은 동그라미와 네모로 버튼을 만들면 계산기 완성!

🔲 지우개

❶위쪽이 둥근 네모를 그려요.

❷선을 더 그려 입체감을 표현해요.

❸종이 띠를 두르고 꼼꼼하게 칠해요.

❹점선으로 종이 띠를 꾸미고 표정을 넣으면 지우개 완성!

💻 노트북

❶네모를 그려요.

❷네모 아래에 약간 비스듬한 네모를 그려요.

❸옆면을 두껍게 칠해 입체감을 주고 버튼을 그려요.

❹비스듬한 네모에 키보드를 그려요.

❺액정을 그리고 꾸미면 노트북 완성!

▥ 편지

❶편지 봉투의 윗부분을 그려요.

❷아래를 네모난 모양으로 이어요.

❸세로로 패턴을 넣어요.

❹봉투의 윗부분을 점선으로 장식하고 작은 동그라미를 그리면 편지 완성!

 물감 ·

❶ 세로로 길쭉한 네모를
　그려요.

❷ 위와 아래를 칠하고
　점선을 넣어 꾸며요.

❸ 작은 네모로 뚜껑을
　만들어주면 물감 완성!

 붓 ·

❶ 세로로 작고 기다란
　모양을 그려요.

❷ 물방울 모양으로 붓촉을 그리고
　아래를 반만 칠해 손잡이를 만들어요.

❸ 붓촉에 물감을 살짝
　묻히면 붓 완성!

 잉크 ·

❶ 입구가 오목한
　통을 그려요.

❷ 납작한 네모로
　뚜껑을 만들어요.

❸ 통의 위아래를
　꼼꼼하게 칠해요.

❹ 뚜껑에 세로로 선을
　긋고, 통에 글씨를
　적으면 잉크 완성!

 탁상시계 ..

❶ 네모를 그려요.

❷ 테두리를 두껍게 칠해요.

❸ 동그라미와 굵은 선을
이용해 시침과 분침을 그려요.

❹ 짧은 선으로 눈금을
그려요.

❺ 네모의 맨 위에는 버튼을, 아래에는
지지대를 그리면 탁상시계 완성!

연필깎이 ..

❶ 아래쪽이 넓은 네모를
그려요.

❷ 양옆을 두껍게 칠해요.

❸ 작은 네모를 그리고 칠해요.
점선으로 꾸미면 더욱 좋아요.

❹ 왼쪽에 선을 추가해
입체감을 주고 반만 칠해요.

❺ 손잡이를 그리고 꾸미면
연필깎이 완성!

전구

❶ 동그라미를 그려요.

❷ 아래에 네모를 이어
그리고 꼼꼼하게 칠한 다음,
세로로 선을 그려 꾸며요.

❸ 그 아래에 더 작은 네모를
이어 그리고 칠해요.

❹ 전구에 반짝이는 부분을
표현하고 표정을 넣으면
전구 완성!

실

❶ 세로로 두껍고
긴 네모를 그려요.

❷ 가로로 선을 그려
실을 표현해요.

❸ 위쪽에 굵은 선을 그려
살짝 보이는 실패를
표현하면 실 완성!

단추

 → → →

동그라미를 그리고 꼼꼼하게 칠한 다음,
단춧구멍과 그림자를 표현하면 단추 완성!

Tip 다양한 단추를 그려보세요!

❶가로로 작고 납작한
사다리꼴을 그려요.

❷사다리꼴에 큰 네모를 이어 그리고,
안에 작은 네모를 겹쳐 그려요.

❸큰 네모를 꼼꼼하게
칠해요.

❹작은 네모 안에 더 작은
네모를 그리고 동그라미로 꾸며요.

❺전체적으로 선과 점을 이용해
묘사하면 카세트테이프 1 완성!

❶가로로 작고 납작한
사다리꼴을 그려요.

❷사다리꼴의 위쪽을 두껍게 칠한
다음, 큰 네모를 이어서 그려요.

❸가운데에 네모 두 개를 겹쳐
그리고, 사이를 꼼꼼하게 칠해요.

❹네모를 한번 더 그려
강조하고, 작은 동그라미
두 개를 그려요.

❺전체적으로 점을 찍어
꾸미면 카세트테이프 2 완성!

재봉틀

❶ 가로가 넓은 네모를
그려요.

❷ 작은 네모를 그려
모양을 잡아요.

❸ 납작한 네모로 기둥을 만
들어요. 이때 진한 색으로
명암을 넣어요.

❹ 기둥에 이어 받침을 그리고
아래쪽을 두껍게 칠해
입체감을 줘요.

❺ 작은 부분들을 묘사해요.

❻ 버튼과 바늘을 그려 넣고
꾸미면 재봉틀 완성!

압정

❶ 납작한 네모에 아래쪽이
넓은 기둥을 그려 손잡이를
만들어요.

❷ 핀을 날카롭게
그리면 압정 완성!

옷핀

❶ 작은 원을 그린 후,
오른쪽으로 길게
선을 이어요.

❷ 둥근 반원을 그려 끝을
막으면 옷핀 완성!

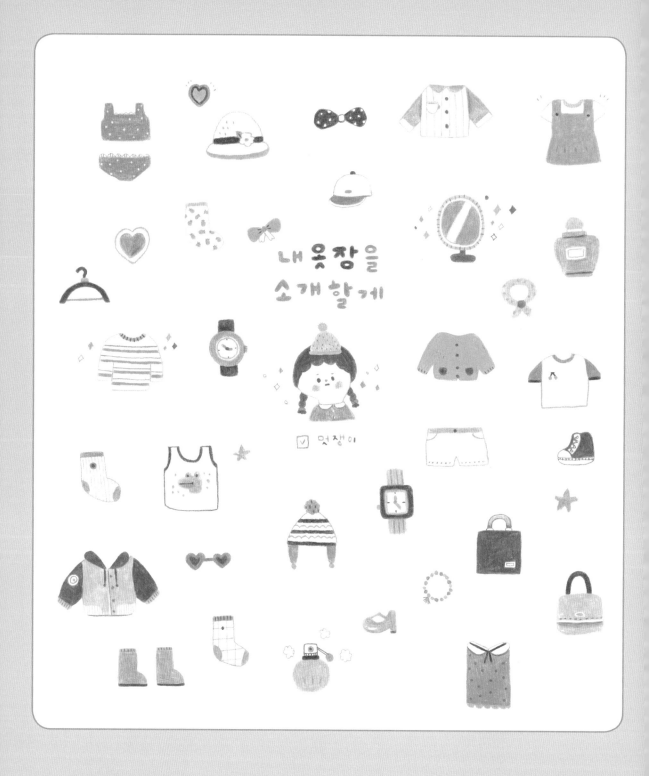

내 옷장을
소개할게

☑ 멋쟁이

나는야 멋쟁이
내 옷장을 보면 요즘 유행하는 패션을 알 수 있어!

 악어 민소매 ·

❶민소매의 형태를 그려요.

❷팔과 목 부분을 두껍게 칠해 강조해요.

❸옷의 가운데에 악어의 얼굴을 그리고 칠해요.

❹눈과 입을 그리고 주변을 꾸미면 악어 민소매 완성!

멜빵 원피스 ·

❶짧은 민소매 형태를 그리고 칠해요.

❷민소매에 치마를 연결해 그리고 꼼꼼하게 칠해요.

❸목과 소매 부분을 그려요.

❹멜빵에 단추를 달고 치마의 주름을 표현하면 멜빵 원피스 완성!

줄무늬 티셔츠 ·

❶긴팔 티셔츠의 형태를 그려요.

❷목 부분을 두껍게 칠하고 짧은 선을 그려 강조해요.

❸가로로 두꺼운 줄무늬를 그려요.

❹얇은 줄무늬를 한 번 더 그리면 줄무늬 티셔츠 완성!

 거울 ···

❶세로로 약간 길쭉한
타원형을 그려요.

❷테두리를 두껍게 칠하고
짧은 선을 그려
패턴을 넣어요.

❸안쪽에 작은 동그라미를
겹쳐 그리고, 바깥쪽에는
받침대를 만들어요.

❹작은 동그라미에 반짝임을
표현하고 꼼꼼하게 칠하면
거울 완성!

 민소매 원피스 ···

❶옷깃을 그려요.

❷옷깃에 이어 긴 네모를
그리고 꼼꼼하게 칠해요.

❸네모 하단에
레이스를 달아요.

❹옷깃에 끈을 달고,
옷에 패턴을 넣어 꾸미면
민소매 원피스 완성!

 카디건 ···

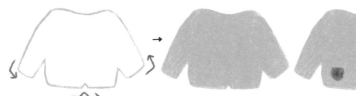

❶긴팔 티셔츠의 형태를 그리고 꼼꼼하게 칠해요.
이때 옷의 아랫부분을 살짝 들어가게
그리는 것이 포인트예요!

❷옷의 아래쪽에 작은
주머니를 그리고 칠해요.

❸단추를 달고 주름을
표현하면 카디건 완성!

 털모자 ·

① 전체적으로
둥근 느낌이 나는
세모를 그려요.

② 아랫부분을 두껍게
칠해 접히는 부분을
표현해요.

③ 작은 점을 찍어
질감을 표현해요.

④ 모자의 맨 위에
털뭉치를 그려 넣으면
털모자 완성!

Tip 동그라미에 짧은
선을 그려 털뭉치를
표현해주세요.

 귀도리 모자 ·

① 전체적으로 둥근 느낌이
나는 세모를 그려요.

② 맨 위에 복슬복슬하게
동그라미를 그려 칠하고,
작은 점을 찍어 털뭉치를
만들어요.

③ 세모 안에 패턴을
그려 넣어요.

④ 모자 아래쪽에 귀를 덮는
부분과 방울을 그리면
귀도리 모자 완성!

 양말 ·

① 양말의
형태를 그려요.

② 발목을 두껍게 칠하고,
앞뒤꿈치를 조금씩 칠해요.

③ 체크무늬를 그려 넣어요.

④ 발목주름과 상표를 넣으
면 양말 완성!

Tip 다양한 패턴을 넣어서 완성해보세요.

 ## 반팔 티셔츠

① 민소매의
형태를 그려요.

② 목을 두껍게 칠해
포인트를 주세요.

③ 양쪽에 소매를 만들고
끝부분을 진한 색으로 칠해요.

④ 옷에 귀여운 체리를 그려
넣으면 반팔 티셔츠 완성!

 ## 수영복 상의

① 길이가 짧은 민소매의
형태를 그려요.

② 작은 동그라미를 그려
물방울무늬를 만들어요.

③ 물방울무늬를 제외하고
꼼꼼하게 칠해요.

④ 목 부분에 레이스를 달면
수영복 상의 완성!

① 팬티의
형태를 그려요.

② 작은 동그라미를 그려
물방울무늬를 만들어요.

③ 물방울무늬를 제외하고
꼼꼼하게 칠해요.

④ 위쪽에 레이스를 달면
수영복 하의 완성!

♥♥ 하트 선글라스

하트 모양으로 안경테를 두껍게 그린 후,
안경알을 진하게 칠하면 하트 선글라스 완성!

 점퍼 ·

❶옷깃을 그리고
꼼꼼하게 칠해요.

❷옷깃에 이어 긴 네모를
그려요.

❸긴팔을 그려요. 점퍼의 모습을 상상하며
소맷단과 팔의 로고도 함께 그려요.

❹옷깃에 끈을 달아주고,
옷 여밈 부분과 주머니를 그려요.

❺여밈 부분과 주머니를 제외한
나머지를 꼼꼼하게 칠하고,
주머니에는 세로 줄을 그려 꾸며요.

❻옷에 단추를 달고 여밈 부분, 밑단,
소맷단을 꾸미면 점퍼 완성!

 향수 ·

❶작은 네모를 그려요.

❷네모에 작은 동그라미를 겹쳐
그리고, 아래쪽을 꾸며 뚜껑을 만들어요.

❸뚜껑 아래로
동그라미를 이어 그려요.

❹동그라미를 꼼꼼하게 칠하고, 병의
무늬와 입구를 묘사하면 향수 완성!

 ## 동그란 손목시계 ·

❶동그라미를 그리고　　❷작은 동그라미를 겹쳐　　❸눈금과 버튼,　　❹위아래에 네모를 그려
테두리를 두껍게 칠해요.　　　그려요.　　　시침과 분침을 그려요.　　　이어주면 동그란
　　　　　　　　　　　　　　　　　　　　　　　　　　　　　　　손목시계 완성!

 ## 네모난 손목시계 ·

❶네모를 그리고 테두리를　　❷네모의 안쪽 테두리를　　❸시침과 분침을 그려요.　　❹버튼을 그리고 위아래에
두껍게 칠해요.　　　다른 색으로 한번더 칠하고,　　　　　　네모를 그려 칠한 뒤,
　　　　　　눈금을 그려요.　　　　　　선으로 꾸미면 네모난
　　　　　　　　　　　　　　　　　　손목시계 완성!

체크 치마 ·

❶세로로 긴 네모를 그리고　　❷가로로 굵은 선을　　❸세로로 굵은 선을 그려　　❹선이 겹치는 부분을
위쪽을 두껍게 칠해요.　　　그려요.　　　체크무늬를 만들어요.　　　진한 색으로 칠해 포인트를
네모는 반듯하지 않아도 돼요.　　　　　　　　　　주면 체크 치마 완성!

 머리를 땋은 소녀 •

❶둥근 선을 그려요.

❷올록볼록한 선을 이어 앞머리를 만들고 칠해요.

❸머리에 이어 얼굴을 그려요.

❹표정을 넣어주세요.

❺양옆에 작은 동그라미를 그려 땋은 머리를 표현해요.

❻옷을 그려요.

❼옷깃과 단추를 제외한 나머지를 꼼꼼하게 칠하면 머리를 땋은 소녀 완성!

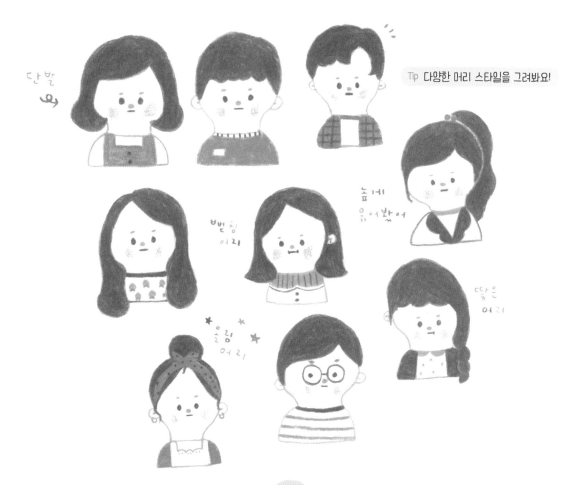

Tip 다양한 머리 스타일을 그려봐요!

163

 꽃 모자 ‥‥‥‥‥‥‥‥‥‥‥‥‥‥‥‥‥‥‥‥‥‥‥‥‥‥‥‥‥‥‥‥‥‥‥‥

❶ 둥글게 선을 그려요.

❷ 양옆이 볼록 튀어나오도록 이어 그린 다음, 아래쪽을 두껍게 칠해요.

❸ 모자의 오른쪽에는 꽃을 그리고, 왼쪽에는 짧은 선으로 질감을 표현해요.

❹ 꽃의 양옆에 두꺼운 선을 그려 끈을 달아주면 꽃 모자 완성!

 운동화 ‥‥‥‥‥‥‥‥‥‥‥‥‥‥‥‥‥‥‥‥‥‥‥‥‥‥‥‥‥‥‥‥‥‥‥‥

❶ 신발의 형태를 그려요.

❷ 아래쪽에 선을 그려 꾸며요.

❸ 신발의 앞코와 밑창을 그려요.

❹ 면을 나누어 꼼꼼하게 칠해요.

❺ 빈 곳에 끈을 만들면 운동화 완성!

반바지 ‥‥‥‥‥‥‥‥‥‥‥‥‥‥‥‥‥‥‥‥‥‥‥‥‥‥‥‥‥‥‥‥‥‥‥‥‥‥

❶ 바지의 형태를 그려요.

❷ 허리 부분을 두껍게 칠해 강조하고, 단추를 달아요.

❸ 주머니와 재봉선을 그려 꾸미면 반바지 완성!

 물방울무늬 리본 ···

① 동그라미를 그려요.

② 양쪽에 리본을 달고 작은 동그라미를
여러 개 그려 패턴을 넣어요.

③ 작은 동그라미를 제외한 나머지를
꼼꼼하게 칠하면
물방울무늬 리본 완성!

 분홍 리본 ···

① 작은 동그라미를
그리고 칠해요.

② 양쪽에 리본을 그리고
칠한 다음 짧은 선으로
주름을 표현해요.

③ 아래에 끈을 이어
달아주면 분홍 리본 완성!

서류 가방 ···

① 네모를 그려요.

② 오른쪽 하단에 작은 네모
두 개를 겹쳐 그려 상표를 만들어요.

③ 상표를 제외한 나머지
부분을 꼼꼼하게 칠해요.

④ 위에 손잡이를 만들면
서류 가방 완성!

팔찌 ···

여러 색깔의 동그라미를 이어서 그린 다음,
술 장식을 달아주면 팔찌 완성!

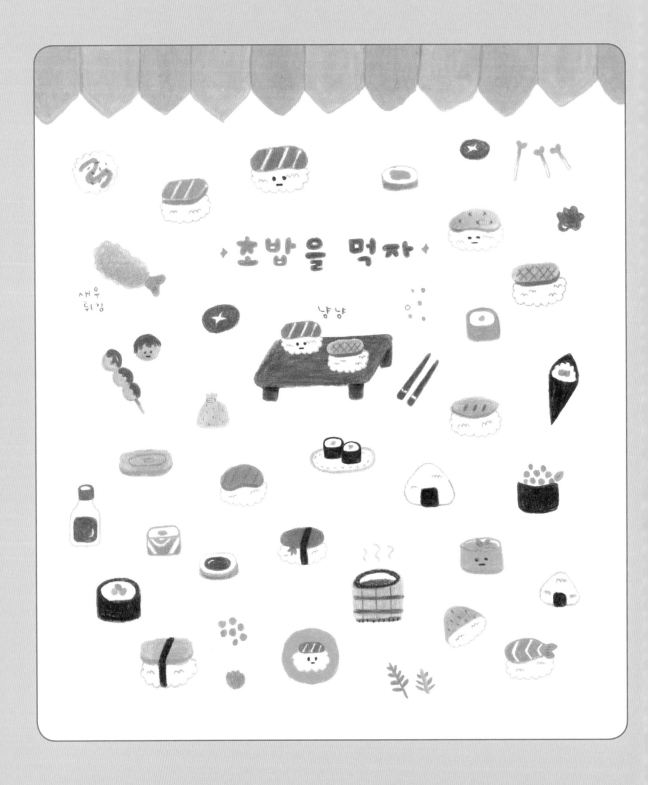

오늘은 외식하는 날~
다양한 종류의 초밥을 맘껏 먹을 수 있어요.

 참치 초밥 ·

❶가로로 납작한
타원형을 그려요.

❷빗금을 그려 무늬를
넣고 꼼꼼하게 칠해
참치회를 만들어요.

❸참치회 아래에 오돌토돌한
밥을 그려요.

❹밥에 표정을 넣으면
참치 초밥 완성!

 달걀 초밥 ·

❶가로로 납작한
타원형을 그리고
꼼꼼하게 칠해요.

❷좀 더 진한 색으로
아래쪽을 칠해
입체감을 주세요.

❸오돌토돌한 밥을 그려요.

❹검은색으로 굵은 선을
그려 김을 둘러주면
달걀 초밥 완성!

 고기 초밥 ·

❶콩 모양으로 고기를
그리고 꼼꼼하게 칠해요.

❷진한 색으로 명암을 넣어
입체감을 주고, 작은 X를
그려 질감을 표현해요.

❸오돌토돌한 밥을 그리고
표정을 넣으면 고기 초밥 완성!

Tip 먹고 싶은 초밥을 그려보세요.

무거워

연어알 군함

① 곡선이 있는 네모를
그리고 칠해 김을 만들어요.

② 위에 작은 동그라미를
그려 연어알을 표현하고,
잎으로 장식하면
연어알 군함 완성!

주먹밥

① 작은 네모를 그리고
칠해 김을 만들어요.

② 김의 밑선에 맞춰
둥근 세모를 그리면
주먹밥 완성!

연어 초밥

① 살짝 기울어진
네모를 그려요.

② 빗금을 그려 무늬를
만들고 칠해요.

③ 좀 더 진한 색으로
아래쪽을 칠해
입체감을 주세요.

④ 오돌토돌한 밥을 그리면
연어 초밥 완성!

새우 초밥

 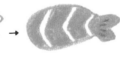 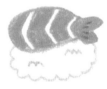

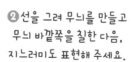

① 새우의 형태를 그려요.

② 선을 그려 무늬를 만들고
무늬 바깥쪽을 칠한 다음,
지느러미도 표현해 주세요.

③ 오돌토돌한 밥을 그리면
새우 초밥 완성!

일본식 김밥

❶아래가 뾰족한 세모를
그리고 칠해 김을 만들어요.

❷채소를 그려 넣어요.

❸올록볼록한 밥을 그려요.

❹밥 뒤쪽으로 김을 길게
빼서 그리면 일본식 김밥 완성!

새우튀김

❶동글동글하게 색연필을
굴리며 칠해 길쭉한 모양의
튀김을 만들어요.

❷조금 더 진한 색으로
아래쪽을 굴려 입체감을 주세요.

❸끝에 새우 꼬리를 그리면
새우튀김 완성!

간장

❶병의 형태를 그려요.

❷간장을 그려넣고 칠해요.
이때 반짝이는 부분은
제외하고 칠해주세요.

❸병 입구에 뚜껑을 만들면 간장 완성!
그릇에 갈색과 초록색을 각각 칠하면
간장과 고추냉이를 만들 수 있어요.

169

🍣 연어 말이

❶ 네모 두 개를 이어
연어 조각을 만들어요.

❷ 무늬를 그리고 칠해요.
진한 색으로 아래쪽에 명암을 넣어요.

❸ 맨 위에 초록색으로 고추냉이를
얹어주면 연어 말이 완성!

🍙 김 초밥

❶ 곡선이 있는 네모를
그리고 칠해 김을 만들어요.

❷ 뒤쪽을 둥글게 이어주세요.
윗부분이 동그란 모양이면 돼요.

❸ 김 안쪽에 알록달록하게
재료를 그려 넣으면 김 초밥 완성!

🍣 생선 초밥

❶ 콩 모양으로 생선을
그리고 꼼꼼하게 칠해요.

❷ 진한 색으로 무늬를 그리고,
아래쪽을 칠해 입체감을 주세요.

❸ 오돌토돌한 밥을 그리면
생선 초밥 완성!

초밥집

 국그릇

❶ 가로로 납작한
타원형을 그리고
테두리를 두껍게 칠해요.

❷ 타원형에 이어 네모를
그리고 칠해 그릇의 모양을
잡고, 안쪽에 국을 칠해요.

❸ 그릇에 얇고 굵은 선을
그려 무늬를 넣어요.

❹ 그릇의 아래쪽을 꾸미고
뜨거운 김을 표현하면
국그릇 완성!

 타코야키

❶ 작은 동그라미 세 개를
이어 그려요.

❷ 진한 색으로 동그라미의
반만 칠해 소스를 묻혀요.
물결 모양으로 그려 소스가
흘러내리도록 표현하는 게
포인트예요.

❸ 나머지 반쪽을 꼼꼼하게
칠해요.

❹ 막대를 꽂으면
타코야키 완성!

 초밥 접시

맛있겠지?

❶ 기울어진 네모를 그리고 꼼꼼
하게 칠해요. 이때 한쪽 방향으로
칠하면 결을 살릴 수 있어요.

❷ 작은 네모를 각 모서리마다
그려 다리를 만들고, 진한 색으로
명암을 넣으면 초밥 접시 완성!

Tip 초밥을 올리면
더 귀여워져요!

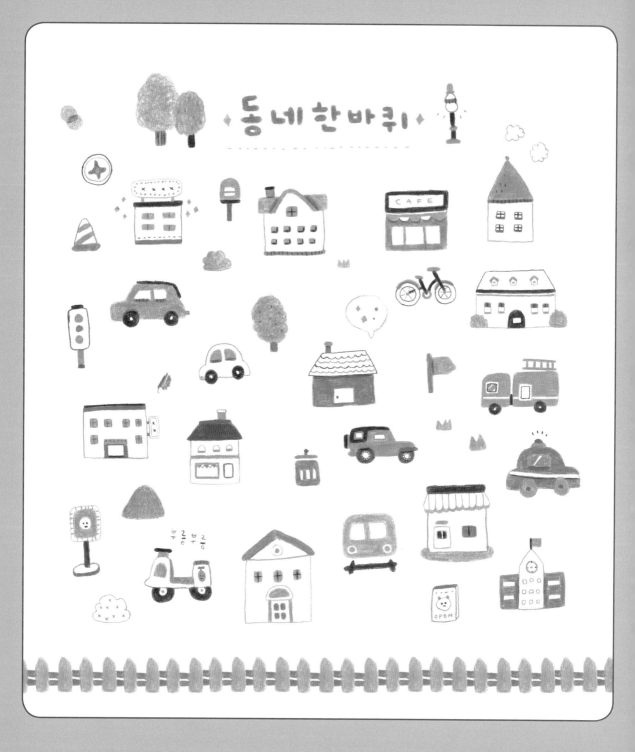

아기자기한 우리 동네를 소개할게요.
다양한 건물과 각종 탈것으로 가득해요.

 카페

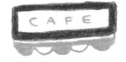

❶가로로 납작한 네모를
그리고 테두리를 두껍게
칠해요. 안쪽엔 글자를
넣어 간판을 만들어요.

❷간판 아래를 올록볼록하게
그리고 번갈아가며 칠해
천막을 만들어요.

❸천막에 네모를
이어 그려요.

❹창문을 만들고 벽을
꼼꼼하게 칠하면
카페 완성!

 굴뚝 건물

❶지붕을
두껍게 그려요.

❷옆으로 지붕을 길게 이어
그리고 굴뚝을 만들어요.
진한 색으로 지붕끼리
맞닿은 곳에 명암을 넣어요.

❸지붕 아래에 네모를 이어
그리고 건물 아래쪽을 꾸며요.

❹네모난 창문을 그리고
진한 색으로 포인트를 주면
굴뚝 건물 완성!

대문 건물

❶지붕을 두껍게 그리고,
아래를 이어요.

❷그대로 네모를 그려요.

❸동그라미와 네모를
이용해 창문을 만들어요.

❹예쁜 대문을 만들면
대문 건물 완성!

 자전거 ..

❶동그라미 두 개를 겹쳐 그리고 안쪽에 바퀴살을 넣어요. 같은 바퀴 그림을 두 개 그려요.

❷바퀴 사이에 작은 동그라미를 그리고 바퀴 위에는 둥근 선을 넣어요.

❸굵은 선을 이용해 자전거의 몸체를 그려요.

❹안장과 손잡이를 만들면 자전거 완성!

학교 ..

❶세로로 길고 두꺼운 연필 형태를 그려요.

❷상단에 시계를 그려 넣어요.

❸작은 네모를 그려 창문을 만들어요.

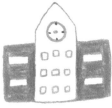

❹양쪽으로 네모를 그리고 창문을 제외한 벽을 꼼꼼하게 칠해요.

❺맨 위 뾰족한 곳에 깃발을 그려 넣으면 학교 완성!

주차금지 라바콘 ..

아래가 뚫린 세모를 그리고, 굵은 빗금과 받침을 그리면 주차금지 라바콘 완성!

표지판

❶작은 네모를
그려요.

❷가운데에 얼굴을
그리고 바깥쪽을 꼼꼼
하게 칠해요. 이때
얼굴이 아니라 기호를
넣어도 좋아요.

❸바깥쪽으로
테두리를 그리고
짧은 선을 그려 꾸며요.

❹기둥을 그려요.

❺기둥 아래에
받침대를 그리면
표지판 완성!

택시

❶자동차 형태를 그려요.
이때 바퀴가 들어갈 부분은
빼고 그려주세요.

❷큰 창문과 가로 선을
넣어요.

❸창문과 가로 선을 제외한
나머지를 꼼꼼하게 칠한 다음,
진한 색으로 가로 선을
한 번 더 그려 꾸며요.

❹창문을 칠해요.

❺바퀴를 그리고 꼼꼼하게
칠해요.

❻자동차 위에 택시를 나타내는
장식물을 올리면 택시 완성!

175

 자동차 ··

① 자동차 형태를 그려요. 이때 바퀴가 들어갈 부분은 빼고 그려주세요.

② 창문과 헤드라이트가 들어갈 부분을 제외하고 꼼꼼하게 칠해요.

③ 창문 아래를 진한 색으로 꾸미고, 바퀴를 그려 넣어요.

④ 헤드라이트와 배기관을 만들고, 지붕을 꾸미면 자동차 완성!

오토바이 ···

① 오토바이의 앞쪽이 될 형태를 그린 다음, 뒤쪽을 두껍게 칠해요.

② 네모를 이어서 그리고, 앉는 부분을 꾸며요.

③ 바퀴를 달아주세요.

④ 핸들을 그리고 앞부분을 꾸며요.

⑤ 뒤쪽에 캐릭터를 그려 꾸미면 오토바이 완성!

입간판 ··

① 길쭉한 네모를 그려요.

② 위쪽은 두껍게 칠하고, 오른쪽에는 선을 그려 입체감을 주세요.

③ 글자와 그림을 그려 넣어 꾸미면 입간판 완성!

 하얀 건물 ·

❶ 큰 네모를 그려요.

❷ 윗부분을 두껍게 칠하고 검은색으로 강조해요. 아래쪽에는 문을 만들어요.

❸ 창문을 여러 개 그려요.

❹ 오른쪽에 간판을 달아주면 하얀 건물 완성!

 뾰족 건물 ·

❶ 세모를 그리고 칠해요.

❷ 짧은 선으로 질감을 표현 하고, 아래쪽에는 패턴을 넣어 지붕을 만들어요.

❸ 네모를 이어 그려요.

❹ 창문을 그리고 꾸미면 뾰족 건물 완성!

 네온사인 건물 ·

❶ 네모를 그리고 위쪽은 두껍게 칠해 강조해요.

❷ 간판을 달고 패턴과 글자를 넣어 꾸며요.

❸ 창문을 달아주세요.

❹ 아래쪽을 두껍게 칠하고 점선을 넣어 꾸미면 네온사인 건물 완성!

 이층 건물 ·

❶사다리꼴 모양으로
지붕을 그리고 칠해요.

❷진한 색으로 지붕 위를
강조하고 굴뚝을 만들어요.

❸지붕에 이어
큰 네모를 그려요.

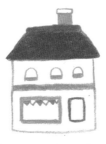

❹가운데에 굵은 선을 그려
층을 나누고 창문을 그려 넣어요.

❺1층에 크고 작은 네모를 이용해
창문과 문을 만들면 이층 건물 완성!

 우체통 ·

❶위가 둥근 네모를
그려요.

❷안에 납작한 네모
두 개를 위아래로
겹쳐 그려요.

❸납작한 네모를
제외한 부분을
꼼꼼하게 칠해요.

❹아래쪽을 두껍게
칠해요.

❺기둥을 만들면
우체통 완성!

 소방차 ·

❶작은 네모를 그려
차의 앞부분을 만들어요.

❷조금 더 큰 네모를
그리고 이어주세요.

❸창문과 선을 그려 넣어요.

❹창문과 선을 제외한 나머지
부분을 꼼꼼하게 칠해요.

❺바퀴를 그리고, 뒤쪽 창문에
네모를 겹쳐 그려요.

❻앞쪽 창문을 꾸미고 사다리를
그리면 소방차 완성!

📱 **신호등** ·

❶세로로 길쭉한 네모를 그리고
위에는 납작한 네모를
그려 칠해요.

❷아래쪽에
길게 기둥을 만들어요.

❸알록달록한 색을 채우면
신호등 완성!

📍 **가로등** ·

❶다양한 크기의
동그라미와 세모를 이용해
등을 만들어요.

❷기둥을 그려요. 중간에 작은
동그라미를 이용해 꾸며도 좋아요.

❸받침대를 그리면
가로등 완성!

PART
3

그림을
응용해요!

지금까지 그린 그림을 여기저기 활용해볼
게요. 스마트폰 배경화면이나 컴퓨터 아이
콘을 직접 만들 수 있는 방법을 알려드려요!
다양한 손그림과 패턴으로 다이어리도 아기
자기하게 꾸며보세요.

✦ 아이콘 만들기 ✦

Tip 높은 해상도로 스캔하면,
그림을 다양하게 쓸 수 있어요.
해상도 300 DPI를 추천합니다.

| Sample Size: | Point Sample | Tolerance: | 10 |

❶ 그림을 스캔해 주세요!

포토샵에서 스캔한 파일을 열어주세요.
File – Open

파일이 잠겨 있다면 꼭 해제해 주세요.
Layers 도구창 – 잠겨있는 레이어 더블 클릭 – OK

Magic wand tool을 선택해 주세요.
이때, Tolerance의 값을 10~15로 설정해 주세요.

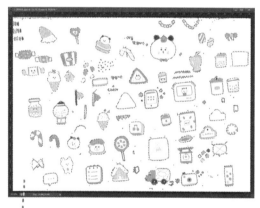

❷ 흰 부분(지울 부분)을 클릭하면 점선이 생기며 활성화 됩니다. 지저분하게 점선이 생긴다면 Tolerance의 값을 높게 조정해 주세요. Tolerance는 '허용치'라는 뜻으로 숫자가 높아질수록 더 많은 색을 선택하게 돼요.

❸ 키보드에서 Delete 버튼을 누르면 바탕부분이 삭제돼요.

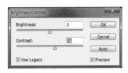

❹활성화를 풀어준 뒤(화면에 오른쪽 클릭
 - Deselect), Image - Adjustment -
 Brightness/Contrast를 클릭 한 후, 내 마음에
 들게 조정해 주세요.

❺스캔 파일에서 원하는 그림을 Polygonal Lasso tool
 클릭 - 복사할 부분 선택 - 복사(Ctrl + C)하세요.

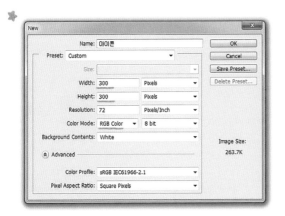

❻아이콘 파일이 될 새로운 파일을 만들어 주세요.
 File - New
 원하는 사이즈로 만들어 주세요.

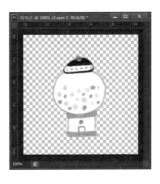

❼붙여넣기(Ctrl + V)를 한 후 Ctrl + T 를 눌러 사이
 즈를 조정하고, 지우개 툴을 이용해 그림의 윤곽선을
 정리해 주세요.

 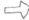 ❽Background 눈을 꺼주세요. (투명 배경)

01 02 03 04 05

06 07 08 09 10

11 12 13 14

❾File – Save as를 클릭하고 Format을 PNG로 지정하면 완성!
투명한 바탕으로 저장이 된답니다.

와아!
뿌듯해

 아이콘 배경 일러스트 폴더

폴더를 만들어서 분류해 놓으면 작업할 때 편리해요!

＊ 배경 만들기 ＊

❶ 물감과 색연필을 이용해 배경을 만들어 보세요. 저는 주로 아크릴 물감을 사용해서 만들어요.
꾹꾹 눌러서 칠하기, 거친 질감 표현하기, 살살 칠하기 등등 모두 좋아요!
넓은 배경이 될 그림이니까 편하게 쓱 그려주세요.

○다양한 모양으로 칠해요♡

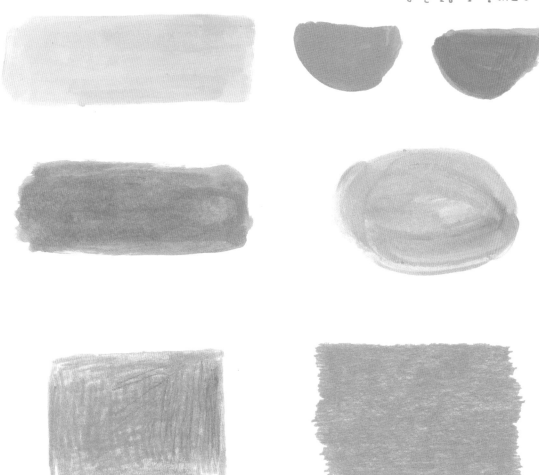

❷ 다양한 선과 패턴도 그려보세요.
똑같이 그리지 않아도 좋으니, 직접 그린 그림에 어울리는 패턴을 만들어 봐요!

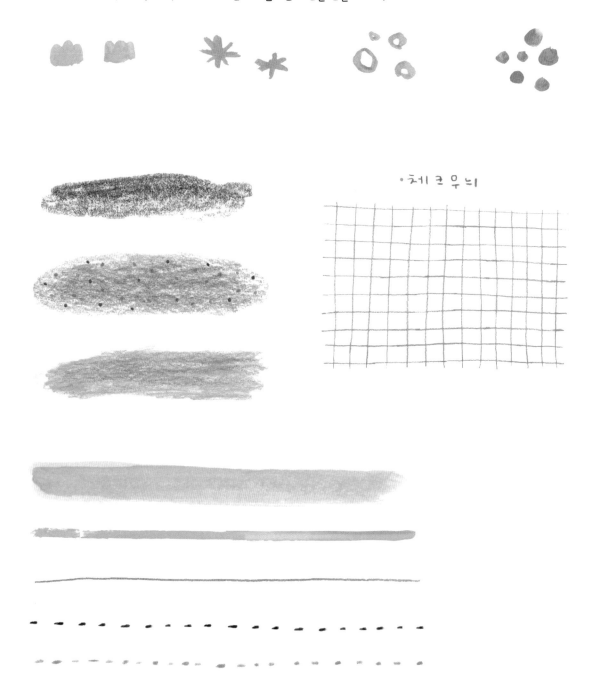

❸ 일러스트와 어울리는 소스를 만들어 보세요.

✦ 배경화면 만들기 ✦

처음부터 멋진 배경이 담긴 일러스트를 그리면 좋겠지만, 처음엔 어려울 수 있어요.
먼저 따로따로 그린 후에 포토샵에서 배치하는 간단한 방법을 알려드릴게요!

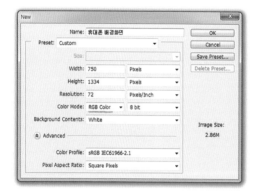

❶ 휴대폰 사이즈에 맞는 파일을 만들어 주세요.
File – new
휴대폰 배경을 만들고 싶다면 Color Mode는 꼭 RGB Color로
선택해야 해요.

Tip RGB – 웹용 컬러(컴퓨터/휴대폰)
　　CMYK – 인쇄용 컬러(책/엽서 등)

❷ 꾸며줄 일러스트를 붙여넣기 해주세요.　　　　❸ 어울리는 배경으로 꾸며주면 완성!

Tip 단축키를 사용해 보세요.
　　Ctrl + C (복사)　　Ctrl + V (붙여넣기)　　Ctrl + T (자유변형)
　　Ctrl + T 를 누른 후, Shift + 꼭지점을 누르면 비율을 유지하며 확대, 축소를 할 수 있어요!

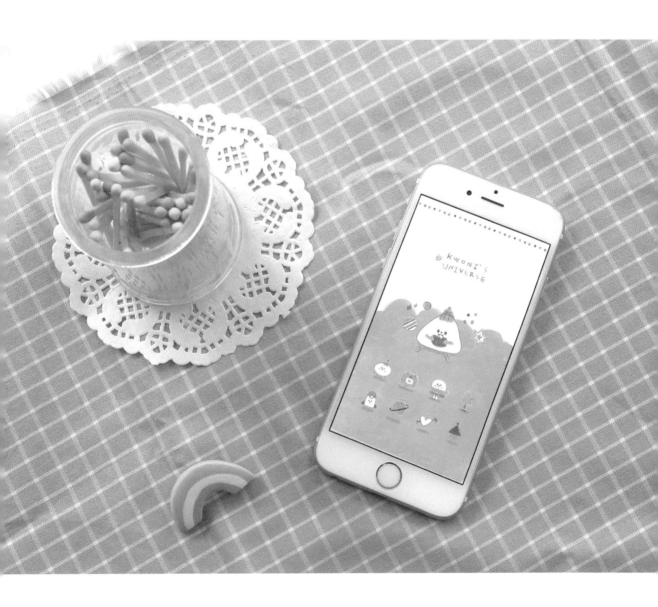

컴퓨터 아이콘 만들기

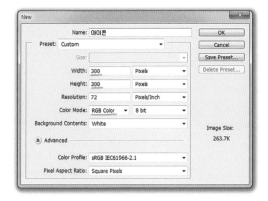

★ 아이콘 만들기

File – New – 300 * 300 픽셀로 만들어 주세요.

만들어놓은 아이콘을 붙여 넣어요.

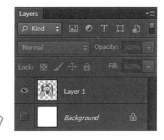

배경은 반드시 투명하게 저장해 주세요.(레이어 확인)

아이콘 파일을 저장하는 두 가지 방법

❶ Save As – format – *PNG로 저장.
 ICO 파일로 변환시켜주는 사이트(http://convertico.com)에서 변환 후, 다운로드해요.

❷ ICO 확장자 파일을 만들 수 있는 플러그인을 설치한 뒤,
 (http://www.telegraphics.com.au/sw/)
 포토샵에서 Save As – format – windows icon (*ICO)으로 저장해요.

195

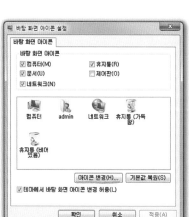

★ 폴더 이미지 변경
 폴더 오른쪽 클릭 – 속성 – 사용자
 지정 – 아이콘 변경

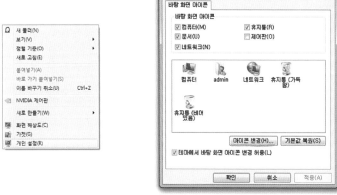

★ 바탕화면 아이콘 설정 (컴퓨터,
 휴지통, 네트워크)
 바탕화면 오른쪽 클릭 – 개인 설정
 – 바탕화면 아이콘 변경

차근차근
 따라해보세요!

196

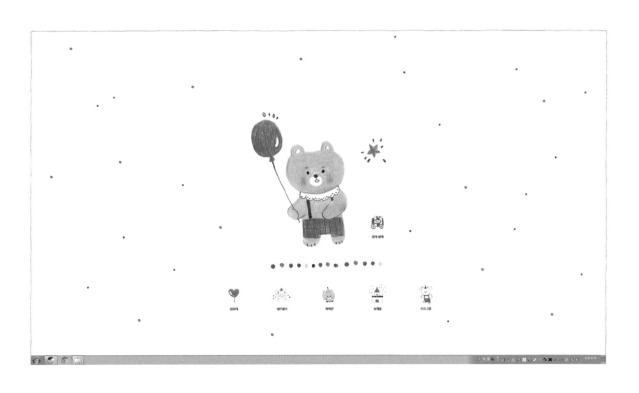

 아이콘 사이즈가 작아 보일 경우
바탕화면 오른쪽 클릭 - 보기 - 큰 아이콘
으로 선택하면 잘 보여요!

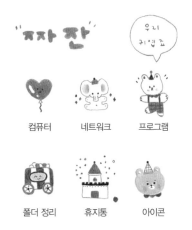

"찌자 짠" 우리 귀엽죠

컴퓨터 네트워크 프로그램

폴더 정리 휴지통 아이콘

✦ 패턴 꾸미기 ✦

작은 손그림을 일정하게 나열해서 그려보세요. 패턴 느낌이 난답니다.

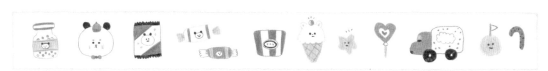

패턴을 프린트해서
꾸며봅니다

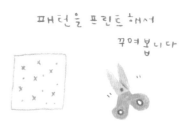

다이어리 꾸미기

작은 손그림을 활용해서 다이어리를 아기자기하게 꾸며보세요!

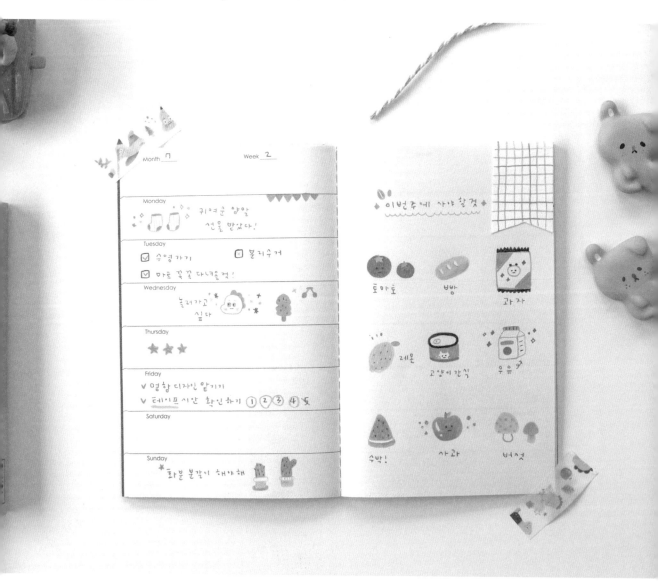

Tuesday ②

미팅가기 (가로수길)
밥 조금만 먹기.

★→ 그림책 마감 끝내기

Wednesday ③

→ 고양이 사료 & 오래 사러 가기

Thursday

점심약속 12:00
쉬는날!
야호 신난다

Friday ⑤

프로젝트 자료 조사 할것!
은행 (체크카드

Saturday

청소하기 (

캠핑 가든
고기 구워 먹었다! 벌레가 너무 많았어!!
Wednesday 캠핑 끝. 집에 가자!!

다이어리를 꾸며보세요!

다양하게 꾸미기

토퍼나 스티커, 마스킹 테이프 등에도 다양하게 활용할 수 있어요!

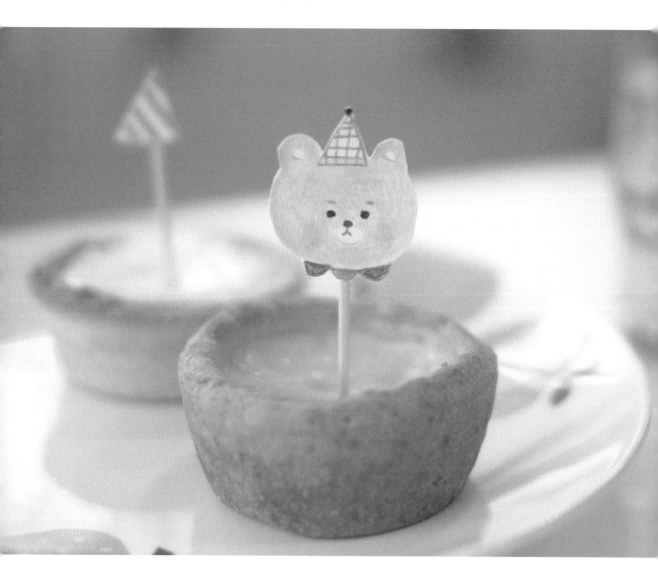

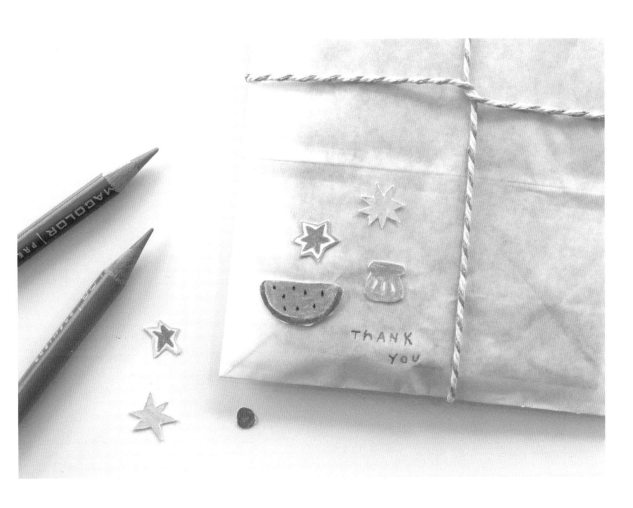

색연필로 쓱싹 그리는 일러스트 392

궈니의 작고 귀여운 손그림 일러스트

초 판 발 행 일	2017년 11월 10일
개정1판1쇄 발행일	2020년 10월 15일
발 행 인	박영일
책 임 편 집	이해욱
저 자	권희선
편 집 진 행	강현아
표 지 디 자 인	김도연
편 집 디 자 인	신해니
발 행 처	시대인
공 급 처	(주)시대고시기획
출 판 등 록	제 10-1521호
주 소	서울시 마포구 큰우물로 75 [도화동 538 성지 B/D] 6F
전 화	1600-3600
팩 스	02-701-8823
홈 페 이 지	www.sidaegosi.com
I S B N	979-11-254-8014-3[13650]
정 가	14,000원

시대인은 종합교육그룹 (주)시대고시기획 · 시대교육의 단행본 브랜드입니다.

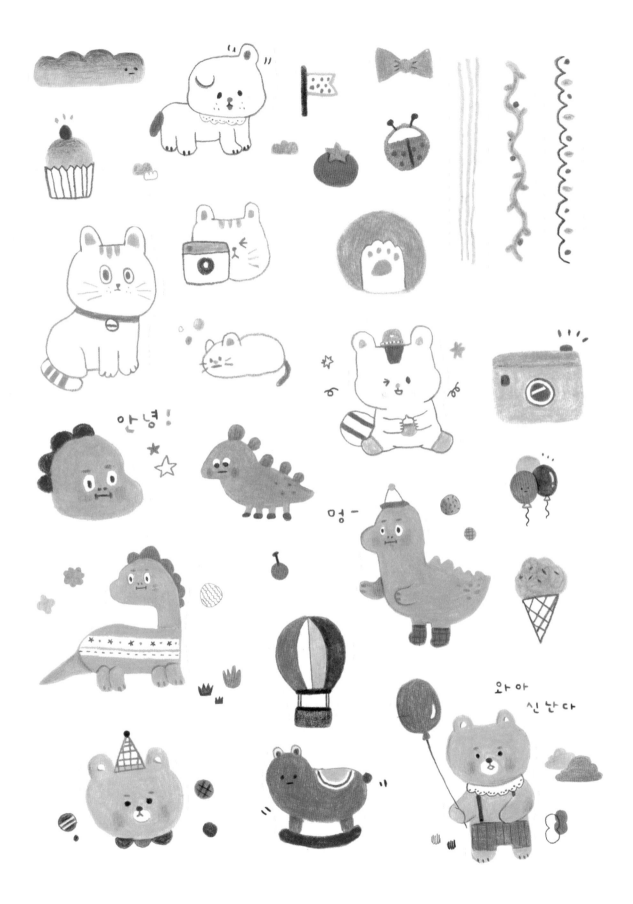

부끄러워

귀여운 불가사리

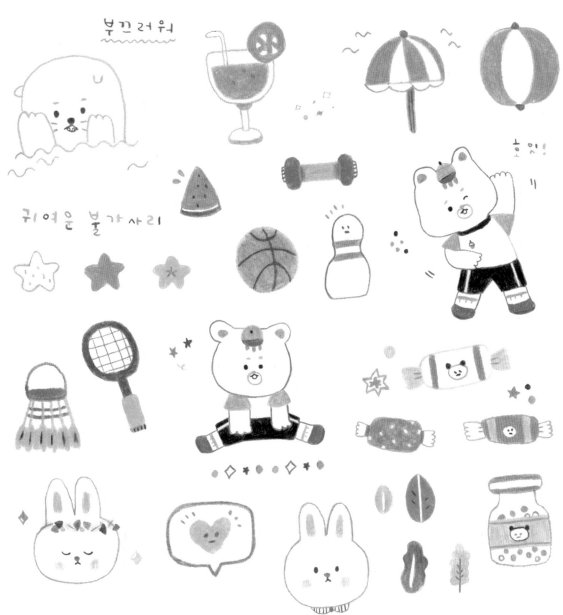

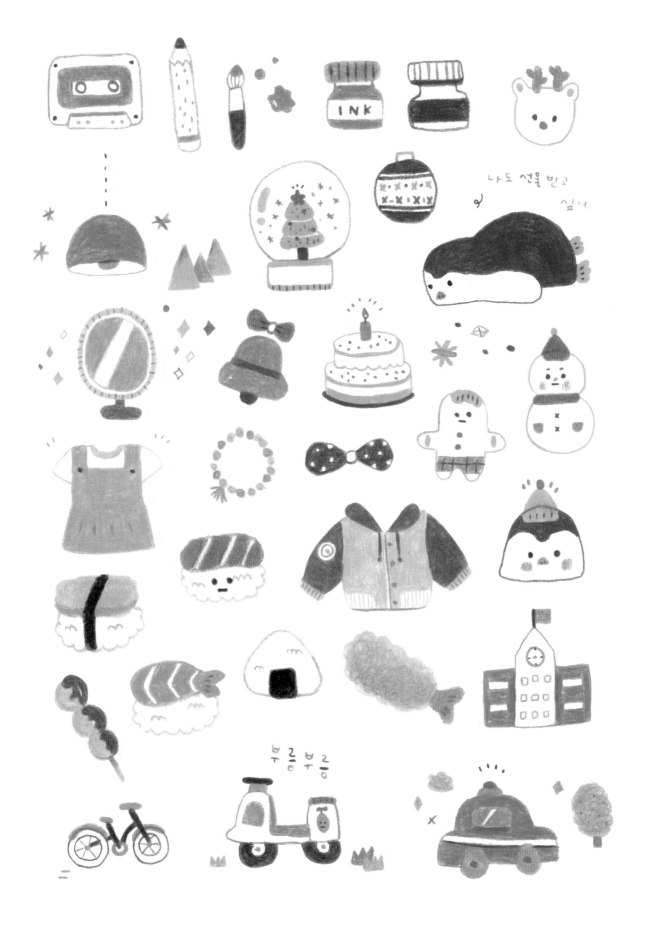

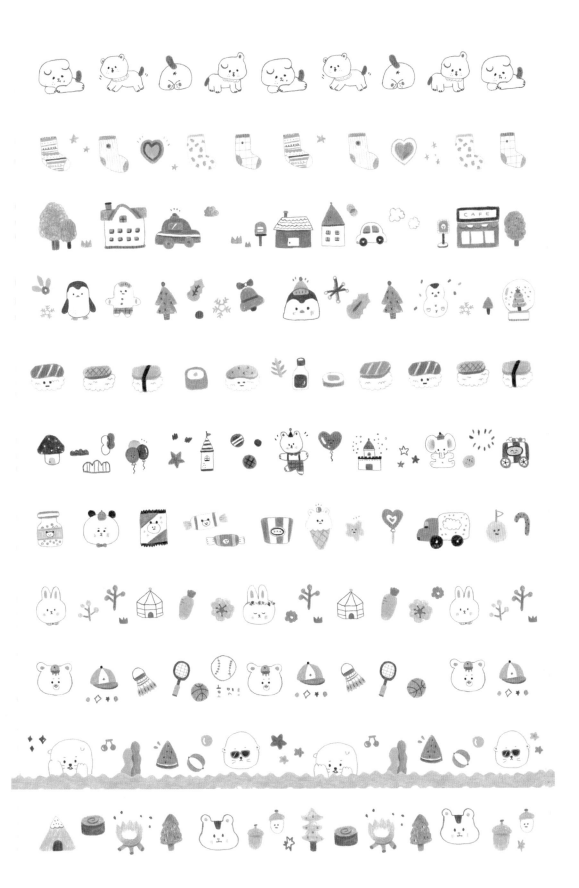